UN LIBRO DE PELICULA:

Cuatro Chutes y un Funeral

−Recopilación más que extraordinaria de críticas de cine−

VICENTE ARENES

Copyright © 2014 Vicente Jóse Arenes Jiménez
All rights reserved.
ISBN: 1497342511
ISBN-13: 9781497342514

A tres personas: a mí, a mí, y sobre todo a los grandes apasionados del cine

AGRADECIMIENTOS

Este libro contiene críticas hechas por mí y muchas otras de varios autores, que han aceptado colaborar amablemente. Sus nombres son los siguientes:

- Repeluznosdanme, Victor PS, Arbello, Fioran, Jojiro, Thunderstrike, Jastarloa, Reaccionario, Kafka, Ghibliano, Chocodog69, Fantomas, Lovedolls, Echeibol, Ojosdeperroazul, Butcher, Thirty, Elisaul Guevara, Charlotte Harris, Freewheelin Franklin, Trickiy Dick, Agitador Nokturno, Txarly, Pataliebre, Jack Torrance, Sandro Fiorito, Doc 10, DelCharls, Play it again Sam, The Mags, PerezOso y Grandine, que ha aportado dos de sus críticas.

Este trabajo podría ser mejor, y también podría ser peor; lo que es seguro es que sin ellos no habría sido posible. Muchas gracias a todos.

AVISO MUY IMPORTANTE DEL AUTOR

Lo que van leer a continuación es una selección de críticas. Este trabajo es totalmente independiente. No me debo a intereses políticos, religiosos, publicitarios y/o económicos de ningún tipo. Yo no me caso con nadie. Durante la creación de este libro sólo he obedecido a una cosa: a mi gusto personal.

Que lo disfruten.

El viaje de Chihiro

Título original Sen to Chihiro no kamikakushi (Spirited Away)
Año 2001
Duración 124 min.
País Japón
Director y guión Hayao Miyazaki
Música Joe Hisaishi
Productora Coproducción Japón-USA; Studio Ghibli / Tokuma Shoten / Dentsu / Walt Disney Pictures
Género Animación. Fantástico. Aventuras | Dragones. Película de culto
Web Oficial http://www.nausicaa.net/miyazaki/sen/

EL FENÓMENO DE LA BOLA DE NIEVE
9 de Noviembre de 2009

No puedo dar crédito a lo que estoy viendo en mi pantalla: la nota media -inflada- que tiene este despojo, las favorables críticas tanto de especialistas como de aficionados –exageradas- y lo peor de todo... que mis 'almas gemelas' (de la página de cine *Filmaffinity*) ¡la valoran de puta madre! Incomprensible. ¿Qué pasa, que soy un marginal del cine? Creo que no. ¿Que soy tonto porque no me gusta este engendro? Obviamente no. Mi cultura del celuloide es suficientemente importante como para legitimar estas palabras. Son muchos años viendo cine de todo tipo, y esta obra se pasa de castaño oscuro. ¡Por aquí sí que no paso!

Y es que necesito hacer esta crítica por que no es justo las estrellas que le ponen, para ver si los aficionadillos y gente en general aprenden algo sobre cine, y porque me sentiré mejor. Cuando la vi me quedé súper-perplejo, *rayadísimo*, sobre todo por ese desfile horroroso de monstruitos que plagan la peli –de verdad ha sido asqueroso al cuadrado y chirriante. Mención especial para el par de brujas (sí señores, ¡hay dos por falta de una!) para el cual todos mis peores apelativos se quedan cortos; es lo peor y más feo que he visto nunca en el cine, y ya son años. y para el tipo ese de negro que da angustia sólo de verlo, esa criatura que sólo dice: "ah ah". Y el bebé... puuuuuuf, ¿qué me decís del bebé? En fin que el único que se salva de este estercolero es el dragón.

UN LIBRO DE CINE: CUATRO CHUTES Y UN FUNERAL

Por eso la vi. Porque en la tele, no sé en qué canal ni en qué programa, afirmaban que se trata de una obra maestra. ¿¿?? Esta opinión, al parecer generalizada, se explica gracias a la teoría de la bola de nieve. Sí, sí, ese fenómeno que todos ustedes conocen. Con esta peli, como con muchas otras, creo que sucede esto: al estrenarse, o incluso en algún momento anterior, dos o tres, o más, que importa, gurús de la opinión y de la crítica –estos son los "entendidos", quienes tal vez son amigos, ¿quién sabe?-, deciden ponerse de acuerdo para gastarnos una broma de muy mal gusto; o quizá la verdad sea que ellos mismos alucinan y se creen realmente lo que postulan en publicaciones diversas, vendiéndonos la moto de que tal o cual película es total, o la hostia 'consagrá', o su puta madre montada en vete tú a saber qué. Luego, sencillamente, los demás dicen más o menos lo mismo que estos famosos entendidos, pues si opinan de manera distinta a ellos, es que no entienden de cine o quedan como tontos, porque oponerse a las masas es difícil. Pero yo no compro. Es en este preciso momento cuando la bola (pequeña) comienza a rodar pendiente abajo y ya no hay quién la detenga, haciéndose cada vez más grande.

PD: No me gustan los vertederos.

Toda una tortura visual de dos horas digna de la peor de las pesadillas sólo para contar que la niña entra en un mundo paralelo de fantasía o de ánimas, vete tú a saber. Los "especialistas" dirán que hay que saber interpretarla. ¡¡Bravo!! Y es que en esta basura de colorines ni eso queda claro. Otro minipunto para este peliculón, perdón; obra maestra de la animación. JA, JA y JA.

La guerra de los mundos

Título original War of the Worlds
Año 2005
Duración 116 min.
País Estados Unidos
Director Steven Spielberg
Guión David Koepp, Josh Friedman (Novela: H.G. Wells)
Música John Williams
Reparto Tom Cruise, Dakota Fanning, Justin Chatwin, Tim Robbins, Miranda Otto, David Harbour, Ty Simpkins
Género Ciencia ficción. Acción. Terror | Extraterrestres. Fin del mundo. Remake
Web Oficial http://www.waroftheworlds.com/

LA GUERRA DE LOS BURROS
4 de Diciembre de 2009

¿Maquinaria bélica alienígena enterrada bajo tierra a no sé cuántos kilómetros de profundidad? ¿Extraterrestres que bajan desde el cielo a la superficie por medio de rayos? ¿Y cómo llegan a la Tierra desde su planeta, encima de nubes? La verdad es que hay pocas cosas en esta peli que tengan sentido. La conclusión después de verla se resume en una serie de disparates, muchas bolas -algunas del tamaño de la catedral de Burgos- y una cadena de fallos e incoherencias en el desarrollo de la trama, con un final...

Spielberg no se ha calentado nada la cabeza y el guión parece hecho con desgana. Quizá se dejaron llevar por el gran cartel que supone este título o por la fama de Tom Cruise para no currársela nada, pensando que estos elementos serían suficientes para arrasar en taquilla.
Lo único positivo que puedo destacar es la ambientación, muy bien lograda en algunas fases, y el diseño de los pulpos.

UN LIBRO DE CINE: CUATRO CHUTES Y UN FUNERAL

Lista de algunos de los errores citados anteriormente:
- Cuando Cruise está en la casa con Tim Robbins, le coloca a su hija un pañuelo en los ojos para que no pueda ver lo que él va hacer a continuación. Pero ¿para qué?, ¡si acto seguido Tom cierra la puerta! ¡La niña no verá nada de todas formas! Y otra cosa; aunque suponemos que mata al personaje de Robbins, por lo que se muestra en las imágenes, perfectamente podrían estar dándose el lote los dos —no vemos lo que pasa... A usar la imaginación.
- Hacia el final, cuando las máquinas les sorprenden de noche, Tom se ve levantado del suelo varios metros dentro del coche, el cual ha sido agarrado por el tentáculo de uno de los pulpos enemigos. Pues bien, Tom ve que su hija ha sido capturada (no olvidéis lo alto que está levantado por la máquina), y el siguiente fotograma es del protagonista... ¡corriendo sobre suelo firme para rescatarla!; increíble.
- Lo del famoso coche intacto al ladito del avión que arrasó todo a su alrededor es cierto.
- Aquí empieza lo bueno. Cuando llegan a los barcos, los agentes no dejan subir a nadie, con lo cual nadie puede subir, vale: nadie. ¡Pero los protagonistas, no se sabe ni cómo ni porqué, logran subirse! Dos movimientos de la cámara a un lado y a otro, un giro raro para despistar al espectador y ya están arriba; MAGIA. Por esta regla de tres, también podría haber subido la madre, que iba con ellos tres. Pero la cosa no termina aquí: después de que los barcos sean hundidos, aparecen en una orilla; sólo ellos, nadie más, y además bastante alejados de los invasores marcianos. ¡Qué bien!
- Ésta creo que es la mejor, por eso la he puesta la última. Al principio, cuando los pulpos extraterrestres empiezan a arrasar la ciudad, y el papá Tom quiere huir con sus hijos en un coche, un tío comienza a hablarle desde fuera... A este tío le llamaré *mecánico*. La cuestión es que al mecánico sólo parece preocuparle "la avería del solenoide", señores, él sólo habla del solenoide y su ciudad está ya medio destruida por un ataque extraterrestre, ¡pero éste no parece haberse dado cuenta! TÍO, QUE OS ESTÁN INVADIENDO. Sorprendente cuanto menos.

 Pero seguro que vosotros sabéis más fallos de este tipo, y sé que si yo vuelvo a verla hallaré más porque estoy seguro de que la peli está plagada de cosas así.

... con un final de escándalo.

Empiezan jugando al béisbol, y eso parece estar haciendo el prota durante toda la película, correr en un partido de béisbol: es que el tío acaba la peli y no hablo de que no se hace ni un rasguño, sino que ni se despeina. Ay, Tom, Tom... Pero Tom tiene su mérito por aguantar a ese par de hijitos de puta, una niña asquerosa y chillona (sin duda el peor papel de la fabulosa Dakota Fanning), y el nene, que a cada paso que da su padre sólo hace que poner pegas. Estás deseando todo el rato que a estos dos los maten los marcianos, pero no hay suerte. Yo soy el padre y antes me entrego a los 'marcis' que sufrir los niños. Yo soy espectador y antes me entrego que sufrir la película.

La forma de morir los invasores será fiel al libro, pero es un final demasiado simple y tonto, siempre se espera otra cosa: deberían haberlo cambiado y elaborado mucho más.

Belle Époque

Título original Belle Époque
Año 1992
Duración 108 min.
País España
Director Fernando Trueba
Guión Rafael Azcona
Música Antoine Duhamel
Reparto Fernando Fernán-Gómez, Jorge Sanz, Penélope Cruz, Ariadna Gil, Maribel Verdú, Miriam Díaz Aroca, Mary Carmen Ramírez, Gabino Diego, Michel Galabru, Agustín González, Chus Lampreave, Jesús Bonilla, María Galiana, Joan Potau, Manuel Huete
Productora Fernando Trueba P.C. / Lolafilms
Género Comedia. Romance

UN LIBRO DE CINE: CUATRO CHUTES Y UN FUNERAL

CUATRO POLVOS Y UN FUNERAL (ASÍ SE RESUME LA PELI)
15 de Mayo de 2010

No hay más de lo dice el título. Nula comicidad, ni una sola risa, argumento insustancial y desarrollo muy simple, no pasa de entretenida. Buenas interpretaciones pero no de todos. Muy larga para lo que en realidad cuenta; no me explico cómo pudo ganar un Oscar y demás premios, hecho que lastra aún más a la película, ya que todos esperamos ver algo bueno.

Manolo acoge en su casa a un desertor del ejército. El desertor termina por acostarse con las cuatro hijas de Manolo... Si la fantasmada ya es grande así, imagínense que la mitad de estos encuentros sexuales se producen en la propia casa del padre de las "niñas", lo cual convierte la trama en una absurda gilipollez. Una cosa es ser liberal, y otra esto que os cuento.

Jeepers Creepers

Título original Jeepers Creepers
Año 2001
Duración 90 min.
País Estados Unidos
Director y guión Victor Salva
Música Bennett Salvay
Reparto Gina Philips, Justin Long, Jonathan Breck, Patricia Belcher, Eileen Brennan, Brandon Smith, Peggy Sheffield, Jeffrey William Evans, Patrick Cherry, Jon Beshara, Avis-Marie Barnes, Steve Raulerson, Tom Tarantini, William Haze
Género Terror | Monstruos. Road Movie. Cine independiente USA

EL GRAN CINE YANKI (I)
1 de Febrero de 2011

Este es el tipo de películas que nos llegan desde el otro lado del charco; para ser justos, de Estados Unidos, ese gran país que realiza algunas muy buenas cintas, sí, y otras tan malas que incluso llegan a constituir un insulto para el espectador, como es este caso. La pregunta que surge ahora es la siguiente: ¿Cuántas películas malas se hacen en ese país por cada una de las buenas? Para que luego digan que el cine español es malo. Estoy muy convencido de que el cine nacional posee un mayor porcentaje de films buenos que el *yanki*.

Por desgracia, nos estamos acostumbrando cada vez más a las piruetas y a los efectos digitales, y eso no nos lleva a ningún sitio. No digo que su empleo sea malo, pero no se debería abusar: puede (y debe) ayudar, si bien un film no se puede sostener sólo con la tecnología, eso está claro.

Jeepers Creepers: me salto los apartados técnicos pues me resultan intrascendentes para colocar la nota final (0). Está suspendida desde el minuto cinco, cuando el chaval dice que quiere volver al desagüe donde el monstruo acaba de lanzar dos cuerpos, por si acaso hubiera alguien vivo, poder ayudarle. Es decir, que pasan de largo del peligro conduciendo por una carretera, y en lugar de seguir su camino, ellos retroceden. ¡Es alucinante! Si por mí hubiera sido en ese punto le hubiese dado a parada en el mando para quitarla.

El enemigo mata personas que pasan por la carretera, pero no sabemos si es un diablo, un mutante o monstruo, y no pueden matarlo de ninguna manera. No hay ni miedo, ni sangre, ni suspense, sólo risas, que es lo que me produce a mí. No perdáis detalle de la escena final, lo mejor de la peli.

Buried (Enterrado) X

Título original Buried
Año 2010
Duración 93 min.
País España
Director Rodrigo Cortés
Guión Chris Sparling
Música Victor Reyes
Reparto Ryan Reynolds
Productora Coproducción España-USA-Francia; Versus Entertainment
Género Intriga. Thriller | Thriller psicológico. Secuestros / Desapariciones
Web Oficial http://experienceburied.com

EL PODER DE LOS MEDIOS
14 de Junio de 2011

Jamás se haya visto tanta desfachatez en los años de vida de la academia del cine de nuestro país: la promoción de un producto a la postre carente de sentido; las nominaciones obtenidas están injustificadas. De manera similar, asistimos a una gran farsa mediática en TV (Buenafuente), periódicos y webs, y tras el engaño al gran público decidimos visionar esto con estupefacción, y como resultado, el vacío más absoluto. No pierdan el tiempo, no la vean.

Una MIERDA es un producto carente de suspense y de tensión, con un tío metido en cajón de madera todo el rato, sin salir ni él ni nadie más, con un final *apoteósico*. Al terminar produce la sensación de que se han estado burlando del espectador durante ochenta minutos, de pasmo, de pérdida total de tiempo. Una MIERDA es la oscuridad casi absoluta todo el tiempo con varios gazapos imperdonables: el colmo es que se rompe el ataúd tras caer una bomba y que el protagonista no escape a través de la arena del desierto... ¡con lo impenetrable que es, verdad! Un producto –porque no pienso llamar a esta cosa película- que

posee el honor de contar con el récord de gazapos y absolutos sinsentidos.

Esta idea no es nueva, ya se ha hecho antes muchas veces. Como ejemplo, dos capítulos magistrales de BONES que tratan de enterramientos, muy recomendables. Por todo esto podríamos decir que el director es un triste monumental. Y por aprovechar el morbo como carnaza. Muy triste.

Trainspotting

Año 1996
Duración 90 min.
País Reino Unido
Director Danny Boyle
Guión John Hodge (Novela: Irvine Welsh)
Música Rick Smith, Varios
Reparto Ewan McGregor, Robert Carlyle, Jonny Lee Miller, Ewen Bremner, Kelly MacDonald, Kevin McKidd, Peter Mullan, James Cosmo, Eileen Nicholas, Susan Vidler, Pauline Lynch
Género Drama | Drogas. Comedia dramática. Película de culto

CUATRO CHUTES Y UN FUNERAL
26 de Diciembre de 2013

Empezaré con lo poco bueno que tiene la peliculita: el personaje de la colegiala, algunas escenas originales y absorbentes (e. g. el bebé que anda por el techo) y dos actores, según mi gusto, como la copa de un eucalipto. Ewan, un novato ese año, es lo mejor del film. Francamente está extraordinario (como casi siempre), pero decir ahora que es bueno no es un descubrimiento. La interpretación arrolladora de Robert Carlyle no es una sorpresa: siempre infravalorado, a mí, este tío me encantó en todas las pelis en que lo he visto, sin duda uno de mis favoritos.

Si me preguntan, el suspenso es claro en este caso. Sabemos de sobra que el submundo de los drogadictos constituye todo un drama agónico muy negativo y complicado, pero no me gustan noventa minutos de pinchazos en vena en mi pantalla. Resumiendo: un film aburrido y con interés casi nulo. Sólo en la fase final se parece a una película. Sólo en esta parte ofrece algo interesante de verdad, a

raíz de que el grupo de amigos consigue unos kilos de droga de manos de un par de desconocidos rusos -por cierto, que el director no se complica la cabeza en este plan, ya que consiguen la droga rápidamente y sin problemas; es como: ¡plas, plas!, y "ya tenemos la heroína en nuestras manos..." Yo me doy cuenta enseguida de estas 'sutilidades argumentales', en fin.

Salvando este pequeño detalle, el final está muy bien pensado y ejecutado. Mark (McGregor), se lo piensa mucho durante toda la noche, pero al final se lleva el dinero conseguido a cambio de la droga, 16.000 libras -casi nada-, el dinero perteneciente a los cuatro 'amigos', evitando incluso al peligroso y pendenciero Francis (Carlyle) mientras duerme. Esta parte me gustó mucho, es muy digna de ver. Sin duda un bonito final. Mi consejo: atención hasta los últimos segundos, porque no lo voy a contar aquí, pero Mark, de una forma un tanto especial, dice quién es su único amigo.

Las crónicas de Narnia: El Príncipe Caspian

Título original The Chronicles of Narnia: Prince Caspian
Año 2008
Duración 144 min.
País Estados Unidos
Director Andrew Adamson
Guión Andrew Adamson, Christopher Markus, Stephen McFeely (Novela: C.S. Lewis)
Música Harry Gregson-Williams
Reparto Ben Barnes, William Moseley, Skandar Keynes, Anna Popplewell, Georgie Henley, Sergio Castellitto, Alicia Borrachero, Peter Dinklage, Warwick Davis, Pierfrancesco Favino, Cornell John, Simón Andreu, Predrag Bjelac, Vincent Grass, Damián Alcázar, Juan Diego Montoya Garcia, Tilda Swinton
Género Fantástico. Aventuras | Secuela. Cine familiar
Web Oficial http://disney.go.com/disneypictures/

UN LIBRO DE CINE: CUATRO CHUTES Y UN FUNERAL

SUSPENSO MÁS RÁPIDO QUE EL CENTAURO DE MI VECINO
31 de Diciembre de 2013

Hola, amigos de la nave del celuloide... ¡es broma! Antes del análisis, decir que no he leído los libros de C.S. Lewis, pero seguro que son mejores que las películas que llevamos vistas. Yo soy un gran amante de las aventuras, y cuantos más tintes de fantasía, mejor, pero esta trilogía simplemente no está a la altura del género, aunque si alguien me dice que es sólo para niños me quedo mucho más tranquilo, aunque la verdad es que no se salva ni así. Ahora sólo me centraré en esta segunda entrega, la cual es una decepción grande con numerosos sinsentidos, un auténtico truño insípido. Procedamos al despiece:

1-Esquizofrenia inducida. Durante el film, vemos ideas interesantes (el poder mágico de la propia tierra de Narnia, en el cual incomprensiblemente y para su menoscabo, no incide el guión), junto a los elementos fantásticos ya conocidos (las criaturas mitológicas, los objetos etc.). Y hasta aquí lo bueno, porque esto se mezcla con las absurdeces de la trama (y más cosas muy largas de contar), produciendo una extraña sensación en el espectador, donde los puntos flojos pesan mucho más que los fuertes. Como ejemplo de la torpeza del guión, llama mucho la atención el duelo entre el mayor de los hermanos y Miraz, el malvado rey de los Telmarinos (especie: hombre normal). Nunca, en treinta años de ver cine, había visto un combate a muerte que se detenga. Pues aquí sí; el malo pide pausas a su rival, y éste las concede ¿?: "Oh, que estoy herido, vamos a parar, no vaya a ser que me mates con esa espada tan cantosa de los *veinte duros* –los que pasáis de 25 sabéis bien de lo que hablo.

- Vale

"Espera, espera, que soy muy viejo y ya estoy agotado. Vamos a descansar unos minutos..." Por Dios...
A este combate yo le llamo *el combate del siglo*.

2-Radiografía de los hermanos protagonistas. Lucy, Edmund, Susan, y Peter son ni más ni menos que los reyes del pasado de Narnia (en aquella tierra han pasado siglos desde la primera película). Cuando les coronaron, les pusieron unos apelativos bonitos, pero yo les hubiera apodado de la siguiente manera, mucho más acorde a la realidad: Lucy la del mentón, El renegado cara-agria, Susan la reina petarda y el otro, Peter pasmarote. Habéis leído bien; ¡cuatro reyes

al mismo tiempo!, sí. ¿? Raro, ¿verdad? A partir de hoy les llamaré los reyes panolis o simplemente chavales.

No tienen carisma las criaturicas, que no sé dónde los habrán buscado pero se han lucido, porque un centauro cagando tiene más gracia y savoir faire que los cuatro juntos. Como decía mi abuelo, tienen menos gracia que uno que tenía muy poca –esto me lo acabo de inventar. Ni idea de actuar (sostener un arma o una coraza no es suficiente, William Moseley), ni tienen gracia, ni belleza, ni carisma (ni página web...). Lo mejor que pueden hacer es esconderse en el armario de la primera parte y que no salgan. Como diría Van Gal, son muy malos, ¿no?

En mi mente, siempre filosófica, surge una pregunta ¿estos actores interpretan así de mal de forma natural, o es que en los libros de Narnia se describe su personalidad y sus actuaciones tal cual las vemos en la pantalla? Apunta Iker Jiménez: misterio insondable de Narnia. Si soy franco, no soporta a la mayor, con esa boca de piraña, que parece que está con la regla, encorajando todo el día a sus hermanos, y si soy muy franco, diré que la única que se salva es Lucy, por la gracia de sus pecas y su niñez. Lo malo es que conforme crece se va haciendo más fea –lo siento Jorgita.

Por si se lo preguntan, el príncipe Caspian sí sale, pero tampoco es para tirar cohetes. Lo mejor de la película es, sin duda, el enano bueno Trumkin, que me acabo de enterar que es el enano de Juego de tronos, interpretado por el magnífico Peter Dinklage, poseedor de varios premios importantes.

Pero aunque no se lo crean aún hay más cosas. Si quieren saber qué opino sobre el 'fabuloso' final sigan leyendo.

La historia promete en el inicio, con la española Alicia Borrachero pariendo y el rey ruin tratando de eliminar al príncipe legítimo, sumado a unas traiciones entre los hombres (Telmarinos), pero el hilo en seguida decae hasta despeñarse desde el acantilado más alto de toda Narnia (es el conocido Efecto Efferalgan, porque el interés se disuelve).

Las chavalas van a buscar el poderoso Aslan, un león parlanchín tela de fuerte e inteligente, mientras se celebra el citado combate del siglo. Lucy encuentra al león después de estar buscándolo durante más de 130 minutos, pero sólo da con Aslan

cuando él decide mostrarse ante ella, si no nada (es así de caprichoso el tío). Luchas, dolor, muertes, fatigas y todo el padecimiento debido a las batallas entre dos ejércitos. Ahora viene lo mejor de todo: la niña trae el león y la guerra se acaba sólo con un rugido mágico (otra vez ¿? Lo siento, pero lo siento así). Y aquí la pregunta del millón ¿Por qué rayos no aparece antes Aslan, muchísimo antes, y va al frente para evitar las muertes y ahorrar a todos sufrimiento? (A ellos el de la guerra y a nosotros el de ver esta peli, ¡que no es cortita!).

La mujer de negro

Título original The Woman in Black
Año 2012
Duración 95 min.
País Reino Unido
Director James Watkins
Guión Jane Goldman (Novela: Susan Hill)
Música Marco Beltrami
Reparto Daniel Radcliffe, Ciarán Hinds, Roger Allam, Sophie Stuckey, Janet McTeer, Shaun Dooley, Liz White, Daniel Cerqueira, Andy Robb, Misha Handley, Alexia Osborne, Alfie Field
Género Terror. Drama | Casas encantadas. Fantasmas. Remake
Web Oficial http://www.lamujerdenegrolapelicula.es/

TERROR AUTENTICO
25 de Enero 2014
Producción de Reino Unido, con director británico y actores ingleses en su mayoría. Guion de Jane Goldman basado en la novela de la también inglesa Susan Hill –entre mujeres anda el juego, y si es para crear productos tan buenos como éste, que se unan más al cine (o a la literatura). Esta historia ya se vio en la pequeña pantalla (1989). Bajo el título en España de *la mujer de negro*, pienso que es más acertado el que le pusieron en Sudamérica, una vez más (la dama de negro). Esta película es sólo una pequeña muestra del fabuloso cine y actores que tenemos en Europa; no sólo los yanquis saben de estos oficios. Pero vayamos a lo que interesa.

El altísimo nivel de las interpretaciones es algo que me llamó

la atención. Todos los actores están de sobresaliente, encabezados por Daniel Radcliffe, (famoso por ser Harry Potter) y Ciarán Hinds, en el papel de Sam. Yo personalmente no conocía a este actor, y no sé si lo habré visto en otras pelis, lo que es seguro es que aquí borda su actuación, está súper-creíble, sencillamente genial. Daniel cumple de sobra con su personaje, el joven Arthur Kipps, al que le encargan vender una casa con unas características muy especiales... Los diálogos la verdad es que no le dejan lucirse, pero como ya he dicho, está bien, como los demás, empezando por la niñera y el mismo hijo de Kipps, hasta el último.

Pero el punto más fuerte es sin duda la demoledora ambientación, muy bien conseguida: ambientes lóbregos, y deprimentes, a veces incluso asfixiantes (durante toda la película está nublado o bien lloviendo). En el pueblo nada ayuda a Arthur a ser optimista, ni siquiera sus habitantes, con sus malas caras y modos, que se oponen a su llegada. Solamente la posadera parece ser amable con él. (Y ya al principio, en el hostal, el espectador ya comienza a descubrir aspectos de la continua tragedia de esa localidad, Cryphin Gifford –cuando el abogado mira la foto de las niñas en la habitación). Si para Arthur la acogida en el pueblo es desapacible, para él y para el espectador la situación es incómoda, os puedo a asegurar que la trama es un subir escalones con respecto a la tensión y el horror. Primero, el trayecto hasta la casa, situado en un paraje totalmente solitario en medio de las marismas –creo que ahí no hay ni cucarachas. Una imagen realmente impactante y desoladora es llegan allí con el coche. Le lleva Sam, como no, su único apoyo en el pueblo, y al final del camino les espera una casa grande, fotogramas de muchísimos quilates (y no os miento: imaginaos un páramo deshabitado y Arthur rodeado de una niebla absolutamente misteriosa y del silencio, y luego la entrada en la casa, subimos otro peldaño... una mansión de dos pisos, llena de cuadros y fotos, oscura, sucia y desordenada, con madera que cruje, perfectamente creado todo para la atmósfera terrorífica. Y el último escalón: la dama de negro, Alice, cuya simple presencia es ya inquietante y aterradora...>

Puede que haya muchas historias de fantasmas, pero ésta no sólo una película con unos cuantos sustos –muy buenos, por cierto, y acertados. El argumento es sólido. La peli empieza con la noticia de que Kipps debe partir de Londres con urgencia para vender la mencionada casa (Eel Marsh House), y con su hijito mostrándole unos dibujos donde se da a conocer que su mamá está muerta -sale dibujada sobre una nube, con un halo en la cabeza. Estos detalles hacen que la trama se pueda seguir sin dificultad, como cuando se conocemos muchas cosas sobre los dueños de la vieja mansión y de su hijo, y de la misma mujer de negro, familiar directo de los primeros, por medio de documentos y cartas de las misma Alice (mucha información y fácilmente asimilable, ¡es perfecto!).

Lo más fuerte viene cuando Arthur se queda una noche entera en la mansión. Se pasa auténtico miedo, porque las apariciones de Alice son sobrecogedoras, te quedas clavado al asiento –a mí se me pusieron los pelos de punta en tres o cuatro ocasiones pero bien. Yo la disfruté enormemente, y los que aprecien el cine de terror de verdad, también la disfrutarán. Tenían que sacar más pelis como ésta: misterio, investigación, grandes dramas por las muertes, y terror, mucho terror.

Para mí los puntos débiles son dos: cuando encuentran el coche donde está el cadáver del niño, muerto hace años, (porque según mi criterio, lo hallan muy rápido y sin buscar, con lo grande que es la marisma), y el final, que no me gustó. Si hubiese tenido un final más agradable le hubiera puesto una estrella más, pero esto ya va en función de cada uno. Lo que sucede al final es que Alice vuelve a atacar cuando el hijo de Arthur y la niñera llegan al pueblo. Un susurro escalofriante de la dama nos avisa que no va a parar, y eso que el abogado y Sam la han ayudado, con lo que te imaginas que la tragedia va a continuar: el pequeño Kipps se mete en la vía del tren y su padre baja por él corriendo; el tren está muy cerca. En los rostros de Sam y de la niñera vemos el horror tras lo sucedido. El director nos pone un poco de dulce ya que podemos ver como el padre y el niño se reúnen con la madre, pero lo cierto y real es que padre e hijo mueren arrollados.

Training Day (Día de entrenamiento)

Año 2001
Duración 122 min.
País Estados Unidos
Director Antoine Fuqua
Guión David Ayer
Música Mark Mancina
Fotografía Mauro Fiore
Reparto Denzel Washington, Ethan Hawke, Scott Glenn, Tom Berenger, Harris Yulin, Raymond J. Barry, Cliff Curtis, Dr. Dre, Snoop Dogg, Macy Gray, Charlotte Ayanna, Eva Mendes, Nick Chinlund, Jaime Gomez, Raymond Cruz, Noel Gugliemi, Samantha Esteban
Web Oficial http://www.trainingday.net

WASHINGTON ES KING KONG
30 de Enero de 2014

"Tráete la pistola por si acaso, pero pasaremos todo el día en la oficina..."

Ya os adelanto que es un peliculón espectacular, donde todo raya a altísima altura. Si no la has visto, mi consejo es que dejes de leer esto y que la pongas corriendo a descargar para verla.

Empezaré fuerte la reseña, al igual que la película, cuando los dos protagonistas se citan en el restaurante para comenzar la dura jornada, donde comienza la particular 'mascletá' del experto agente contra narcóticos Alonzo Harris (ya os adelanto que es una auténtica pasada). Ni aquí ni el spoiler voy a desvelar nada del argumento, sólo citaré unos pequeños detalles que a mí me molan, para recrearme un poco. Entonces lo que tenéis que saber es que Alonzo Harris trabaja en las calles de la peligrosísima y titánica ciudad de Los Ángeles, y que su compañero de patrulla, Jake Hoyt, es nuevo en la unidad y empieza con ese él. Cuando vemos las pintas de Alonzo en el bar ya impacta un poco, con el gorro y la chaqueta, todo de negro. Este tío

no anda con tonterías, con nadie, sea quien sea. Sus métodos contra los criminales son extremos y nada convencionales, al igual que su forma de proceder, y de eso Hoyt se percata en pocas horas, preguntándose si, como le asegura Harris, serán realmente válidos.
Poco después, salen del local y se meten en el coche de Alonzo, un Chevrolet Montecarlo negro del '79, una preciosidad de buga, y acto seguido, empieza a sonar la musiquita súper espectacular con base del Dr. Dre (en concreto, la canción se llama 'Still DRE', del Dr. Dre y Snoop Dogg). Cuando escuchas la música ya sabes que la peli promete, y que el viaje en ese coche puede demasiado para el cuerpo. Este apartado, como todos los demás, es excelente, puesto que los ritmos y las canciones acompañan la acción a la perfección. Voy a cerrar este párrafo con el comentario de Hoyt: "¿Este coche está adscrito al departamento de policía?" El otro se ríe.

Quién sabe, sabe, y esto se nota enseguida; hablo del guión, perfectamente elaborado, sin cabos sueltos ni puntos flojos, más sólido que la caja fuerte de Al Capone. Fuera bromas, la verdad es que no tiene resquicio, y eso queda patente en los 120 minutos de metraje. Con un guion así, el director tiene asegurado un triunfo casi al 50%, difícil meter la pata (pero es posible cagarla con un buen guion entre manos, no es creáis). Creo que es el mejor film Antoine Fuqua, y eso que tiene algunas muy buenas (*lágrimas del sol, asesinos de reemplazo, shooter...*), y el argumento es bueno, muy bueno; tiene acción y muchísima tensión, con múltiples sorpresas que por supuesto no voy a contar.

La historia te atrapa pronto. Su particular día de entrenamiento les llevará a distintos puntos del sur de la ciudad. Aquí reside otra de las claves de su éxito: la autenticidad y verosimilitud. Su muestran localizaciones de las áreas más conflictivas de Los Ángeles, e incluso se consiguió rodar en uno de los barrios más peligrosos, Imperial Courts (el barrio del tal Sandman; ésta es sin duda una de mis escenas favoritas). Otras zonas que se recrean son Echo Park y la denominada selva, en el distrito de Crenshow, barrio de latinos y negros. Gente propia de estos barrios participaron como figurantes, mostrando sus poses de pistoleros o pandilleros, sus ropas típicas y sus tatuajes, otra razón por la que triunfa tanto este film. Vamos, lugares todos muy recomendables para unas vacaciones si sois amantes de las emociones fuertes.

Las interpretaciones son todas de diez. Aparecen algunos cantantes como Macy Gray, Snoop Dogg y el mismo Dr. Dre, quien forma parte del escuadrón de policías cabrones amigos de Alonzo –atención aquí al carácter y caracterización de estos cuatro tipos, cada uno de su mamá y de su papá. Destaco también a la voluptuosa Eva Mendes y el inconmensurable Scott Glenn, ¡está de p. m.! Todos están muy bien, y la elección de Ethan Hawke (*colmillo blanco, asalto al distrito 13, gatacca* etc) fue perfecta para el papel, pero el que se lleva la palma es el señor Washington, en el papel de sargento Harris, quizá lo mejor de toda la película, lo cual es mucho decir ya que la película es de diez estrellas. Denzel ríe, la brillas los ojos en este film; cuando habla, convence a su compañero y nos convence a nosotros, los espectadores; es un coloso de fuerza y magnetismo impresionantes que desborda oficio por los cuatro costados. Aquí consiguió ganar su único Oscar –algo raro porque prácticamente todos sus actuaciones son magníficas- entre otros premios y nominaciones. Ethan sólo consiguió ser nominado como actor secundario. Recuerdo una frase, tras la que Denzel mira a su compañero que está fuera por el parabrisas, con media sonrisa, la ceja levantada y una mirada penetrante; momento espectacular: "Que la bañera esté bien limpia." Como ya he dicho, no voy a decir a qué se refiere, tendrás que verla. Este es uno de los detalles de la trama que puedes descubrir después de verla la primera vez.

'Mis momentos estelares' (no los pongo todos porque sería imposible):
- Boom. Esta expresión se repite varias veces. Alonzo llama a su amigo blanco 'hermano'. Y al hermano, bueno, ya veréis lo que le hace luego a *su hermano*... "¡Boom! Jajjajjajja"
- "Dime, ¿alguna vez te han empujado la mierda, poli?" Raymond Cruz (Sniper), del trío de primos chicanos que juegan al póquer, con las cuerdas del cuello súper-tensas, le dice al novato durante una partida... llevando los chicanos pistolas (Sí, cuando hablo de esta película me emociono, es así. Insisto en que tenéis que verla).

UN LIBRO DE CINE: CUATRO CHUTES Y UN FUNERAL

- Hoyt, después de ver a los 'tres reyes magos' (tres jueces muy influyentes), le pide al mozo aparcacoches que le traiga el suyo: "... es el Montecarlo con agujeros de bala en la luna."
- Macy Gray sale con uñas pintadas y largas del copón en su casa del famoso barrio de Imperial Courts –su peinado es más o menos el pelo de loca que lleva siempre. A los vecinos que hay en la calle, un grupo de jóvenes negros y armados, les grita: "Hermanos, ¿qué hacéis ahí parados? ¡Freíd a esos mamones! Me están robando. ¡Acabad con esos cabrones!
- Después de la partida de póquer, un agente de la ley, o *pasmuti* como les llaman ellos, es acusado de varios cargos, juzgado y sentenciado dentro de la casa de los mismos criminales latinos, con su vestimenta de camisetas interiores blancas, que son de lo peor.
- Alonzo en medio de una calle llena de gente de la Selva, chillando y muy cabreado: "Yo soy el puto King Kong, y voy a quemar este barrio, joder."
- Y por si esto fuera poco, para los más salidillos, la voluptuosa Eva Mendes sale completamente desnuda.

Además de otras muchas jugadas maestras del agente Harris.

Up

Año 2009
Duración 96 min.
País Estados Unidos
Director Pete Docter, Bob Peterson
Guión Bob Peterson, Pete Docter (Historia: Bob Peterson, Pete Docter, Thomas McCarthy)
Música Michael Giacchino
Productora Pixar Animation Studios / Walt Disney Pictures
Género Animación. Aventuras. Comedia. Infantil | Amistad. Vejez. 3-D
Web Oficial http://www.uplapelicula.es/

ALTO, MUY ALTO (Y MUCHO MÁS)
1 de Febrero de 2014

Así es como ponen el cine de animación los estudios de Pixar, por las nubes, más alto de lo que vuela la casa del protagonista, el viejo Carl. El inicio es el siguiente: el viejo se queda viudo, más tarde, los constructores avanzan por todo el barrio creando altos edificio, hasta que la casita de Carl es la única que queda, acabándose su tranquilidad y belleza de antes. Esto se puede relacionar claramente con la avaricia, los especuladores y la ruindad del progreso en su vertiente negativa (el progreso no siempre significa adelanto o ventajas, sino perjuicio); pero bueno, estos temas no son lo que nos interesan en una extraordinaria aventura animada.

Después de pensarlo mucho, hincha una gran cantidad de globos y eleva su casa para viajar hasta su lugar favorito, es arriba de una famosa cascada, donde él y su esposa tenían acordado ir desde hacía años —esto es algo que todos desearíamos tener, algo realmente fascinante, una casa volante; ¿no sería genial poder disfrutar de tu propia casa en cualquier parte de mundo?

Rusell, un torpe y gordo explorador le acompaña en el viaje, pero él no quería (se encontraba casualmente dentro de la vivienda del viejo cuando ésta despega del suelo). El niño da un poco de pena por lo desgraciado que es, pero es muy gracioso cuando habla; doblaje y voces muy acertadas. La manera en que Carl modifica la vivienda para que funcione como aparato volador es muy ingeniosa, todo un punto a favor. Muy arriba, incluso entre las nubes, niño y anciano, viven momentos de auténtico pavor, rozando la tragedia.

Gráficos coloridos y realizados a la perfección, diseños de entornos originales, animales muy llamativos y también muy bien hechos (hay que fijarse en los canes; el dóberman está de lujo). Pero el mejor es un pájaro alto de color rojo al que le encanta el chocolate, el cual, aparte de bien dibujado, posee un colorido excepcional y un alto nivel de detalle, de verdad que es espectacular; uno de los grandes animadores de la obra. Destaco el zepelín, el dóberman, y sobre ellos el pájaro Kevin, y de los escenarios, la selva.

UN LIBRO DE CINE: CUATRO CHUTES Y UN FUNERAL

Humor, te ríes muchas veces con el gordito, te sorprendes, te estremeces, emoción, argumento original, y sobre todo muchas y grandes aventuras. Tienen feroces rivales, con un malo inesperado pérfido, frío, todo un egoísta y sin escrúpulos. Atención a los primeros minutos de metraje, donde se explica en pocos minutos la vida de Carl, desde que conoce a Ellie siendo niño, hasta que enviuda, con una factura que es verdadero platino con incrustaciones de diamantes, puesto que la historia se entiende y se sigue a las mil maravillas, y todo sin palabras.
Lo importante es saber que tanto los niños como los mayores van a disfrutar de esta película. Una auténtica joya del cine, ¡sin ninguna duda!

Al final el pequeño consigue su objetivo. Personalmente, me hubiera gustado más que el viejo se hubiese quedado a vivir en lo alto de la montaña, lo que siempre había querido. El dibujo de ellos, con la casa arriba de las cataratas, será recordado por los espectadores y aficionados de las buenas historias.

Play it again Sam madrid (España)

UN ANTES Y UN DESPUÉS 24 de Diciembre de 2010

El día que el director de la productora Pixar dijo que en el cine no estaba todo inventado, cada uno de los habitantes de todos los países del planeta, incluidos niños inocentes con o sin sentido común, desde el país de nunca jamás al país de las maravillas, pasando incluso por los propios trabajadores que tenía en ese momento John Lasseter a su cargo, no se tomaron en serio sus palabras. Pero en el mundo del cine, afortunadamente, al final el único con criterio para juzgar, y por tanto quién más poder tiene, es el tiempo. Y Pixar parece haber

enamorado a niños, jóvenes, adultos, críticos de cine... y al tiempo. Resulta asombroso que una pequeña productora, que tuvo que unirse a Walt Disney para sobrevivir, haya revolucionado al frívolo y superficial mundo del cine con una película de animación, género el cual han infravalorado siempre. (Y lo seguirán haciendo) Pero Pixar ha tenido que alzarse a los cielos para ser escuchado. Y se ha elevado hasta lo más alto, impulsado por miles de globos inflados de esperanza, ilusión, esfuerzo y talento, para decir a la industria del cine desde las alturas que no, que no estaba todo inventado. Que solo nos hacía falta «querer» y «creer».

En su afán incesante por innovar a cada momento, Pixar rompe con el cine de animación existente hasta el momento. Quiere ir más allá. Quiere hacer reír a los más pequeños, emocionar a los adultos sacando el niño que todos llevamos dentro, impaciente por salir. Y ahora se atreve a dar un paso más, como siempre, y nos sorprende con una amplia gama de lecciones morales. Porque la gran innovación de Pixar ha sido crear un género nuevo, en el cual no existen limitaciones de edad. Up marca un antes y un después en la historia del cine. Esta obra maestra impulsa y eleva el género de la animación hasta el lugar que le corresponde, que no es otro que el mismo que ocupan el resto de géneros de la industria del cine.

Hace un par de años, *Wall-e* terminó siendo una de las mejores películas del año, el año pasado junto con El Secreto de sus ojos, *Up* fue sin duda alguna lo mejor. Y terminando el 2010, Pixar logra con *Toy Story 3*, llevar tres años seguidos haciendo el mejor cine que se puede ver hoy en día. Datos suficientes como para empezar a tomarse en serio de una vez el infravalorado género de animación, que espero que el tiempo termine poniendo en su sitio.

UN LIBRO DE CINE: CUATRO CHUTES Y UN FUNERAL

👤 The Mags La Paz (Bolivia)

LA MAGIA DE PIXAR 11 de Junio de 2009

Parece increíble que en los tiempos que corren, cuando a las productoras les importa más las ganancias que aporten las películas que la calidad de las mismas; cuando los realizadores caen en tópicos, fx saturantes, en rehacer o continuar historias decrépitas, o en adaptar de la forma más lastimera todo lo mínimamente adaptable; cuando a los productores les importa más si en la película hay demasiada violencia que pudiera perjudicar su calificación, o si es demasiado larga y se debe acortar el metraje para tener más funciones en los cines; cuando el cine más parece una mafia que un negocio de entretenimiento, viene la gente de PIXAR y nos cuela "Up".

BRU-TAL obra maestra, absoluto prodigio de la animación, conmovedora e ingenioso nuevo clásico. No se puede comenzar mejor una película, no se puede conducir mejor la historia ni desarrollar de mejor forma a esos inolvidables personajes. "Up" roza la perfección y eleva a lo más alto al cine de animación. Y lo mejor es que recauda bastante por lo que las obras maestras de la productora de la lámpara podrán seguir saliendo como de la más prodigiosa y brillante cadena de montaje.

Y pensar que otras compañías que disponen de más y mejores recursos no le llegan ni a los zapatos a estos monstruos de la animación. Mientras PIXAR exista, el verdadero "cine" en toda su definición tiene un futuro asegurado.

UN LIBRO DE CINE: CUATRO CHUTES Y UN FUNERAL

♟PerezOso *Madrid (España)*

VALORES Y EMOCIÓN 9 de Junio de 2009

Emoción: tras los 10 primeros minutos me di cuenta de que no era yo el único en la sala el que llevaba un buen rato al borde de las lágrimas (y no solo al borde). Nunca me había ocurrido emocionarme así tras solo 10 minutos de película. Una historia de amor sin palabras, en unos minutos, a la altura del mejor de Chaplin.

Valores: amistad, amor, prejuicios no, ecología, solidaridad, sueños y búsqueda de la utopía. Son mis favoritos, ¿cómo no me va a gustar una película que habla de esas cosas?

Realmente un peliculón, con un sólido guión, rezumando sensibilidad. Técnicamente, a la altura de Pixar, es decir, genial. Las 3D apabullantes. Y el corto, tan divertido como siempre.

Espero que esta gente de Pixar siga haciendo películas tan buenas muchos más años, y que alguna vez se reconozca su trabajo con un Oscar a la mejor película, que hace años que lo merecen. Aunque ya sabemos que eso de los Oscar...

[Nota del autor.: consiguió el Óscar]

Valor de ley

Título original True Grit
Año 2010
Duración 110 min.
País Estados Unidos
Directores Joel Coen, Ethan Coen
Guión Joel Coen, Ethan Coen (Novela: Charles Portis)
Música Carter Burwell
Reparto Jeff Bridges, Hailee Steinfeld, Matt Damon, Josh Brolin, Barry Pepper, Paul Rae, Ed Corbin, Domhnall Gleeson
Género Western. Aventuras | Venganza. Remake
Web Oficial http://www.TrueGritMovie.com

ME GUSTA EL WESTERN (Y MÁS COMO ÉSTE)
2 de Febrero de 2014

Soberbia película de los hermanos Coen ambientada en el salvaje oeste. Se trata de un remake de la película de 1969 que protagonizó John Wayne. Ambos son grandísimos films. A estos dos hay que tenerlos en cuenta siempre ya que son unos genios del celuloide que tienen muchas obras en su haber, y muchas buenas, con joyas como *Arizona baby*, *Fargo* y *No es país para viejos*. Y ahora otro peliculón: *valor de ley*.

Ya salen pocas pelis como ésta, porque este género está olvidado –y no debería ser así. Rodada en áreas de Texas y Nuevo México, el escenario ya lo conocemos: el típico lejano oeste de los Estados de América. Lo demás, un largo y peligroso viaje, (llegando a penetrar en territorio indio), lucha, fatigas, escaramuzas con revólveres y carabinas, heridas, caídas, y el factor que considero más importante: la aventura.

Dejando aparte puntos evidentes, tales como la sólida construcción del guión, lo acertado de unos diálogos brillantes, y el perfecto desarrollo-ritmo, y lo bien contada y ejecutada que está la historia, tengo que hablar, por fuerza, de las excelentes actuaciones de Jeff Gridges y de la niña, Hailee Steinfeld, que están realmente fantásticos y rezumando profesionalidad (y eso que la niña es joven).

A ésta creo que no la había visto antes, pero me sorprendió: tiene fuerza, te atrae; está sola en el pueblo al principio de la película, pero ella es un imán hace que te agarres enseguida a la historia (y luego ya es imposible que te sueltes). Si hubieran buscado

otra actriz, no hubieran obtenido un resultado tan bueno. (Hailee recibió los premios como mejor actriz joven y como mejor actriz secundaria, de los Critics' Choice Awards y de la Asociación de Críticos de Chicago. Y del Bridges que voy a decir: una interpretación memorable. Pues que sigue en forma, muy en forma, creo que está mejor que nunca. Se sale de la pantalla el tío, tanto, que me atrevo a afirmar que me gustó bastante más de lo que me gustó John Wayne en el mismo papel de Cogburn –y eso son palabras mayores, pero así es.

Ha recibido este film numerosas nominaciones en distintos certámenes (ni más ni menos que 10 de la academia), pero no ha cosechado premios importantes, lo cual es una lástima.>

Matttie Ross quiere vengar la muerte de su padre. Para dar con el asesino, contará con la única ayuda del joven Laboeuf, ranger de Texas, y del viejo y borracho y tuerto Rooster Cogburn, un experto pistolero y agente del estado.

Según los Coen, su versión es más fiel al libro que la otra. Pero a mí me parece superior la de John Wayne (tiene más metraje y por ello más completa y más detalles), si bien la nueva tiene cosas mejores que la vieja (por ejemplo, la que interpreta a la niña, o cuando apuntan a los bandidos desde lo alto de una loma). En cuanto al final, me gustó más el de la antigua, es más amable, aunque según he leído por ahí, el final auténtico del libro es el que le ponen los Coen. Sea como sea, ambas son cintas muy destacables que están entre las mejores del género, ¡eso seguro!

Mis momentos favoritos:
- Hacia el final, Rooster se encara con banda de bandidos, los cuales aparecen ante él montados a caballo, los cinco en fila. Es un momento muy emocionante, con un clímax conseguido a la perfección.
- El ranger azota a Mattie sin prensarlo (es esa época eran así de duros, jaja)
- El rescate de la niña hasta que llegan al médico es de los momentos más tensos y que más atención acaparan en el cine.
- En la cabaña de la banda de bandidos, se acumula la tensión y... la sangre.

Melancolía

Título original Melancholia
Año 2011
Duración 136 min.
País Dinamarca
Director y guión Lars von Trier
Música Mikkel Maltha
Reparto Kirsten Dunst, Charlotte Gainsbourg, Kiefer Sutherland, Charlotte Rampling, Alexander Skarsgård, Stellan Skarsgård, Udo Kier, John Hurt, Brady Corbet, Cameron Spurr, Jesper Christensen
Género Drama. Ciencia ficción | Drama psicológico. Bodas. Fin del mundo

DOS TETAS QUE TIRAN MÁS QUE DOS PLANETAS
4 de Febrero de 2014

Planeta.
(Del lat. planēta, y este del gr. πλανήτης, errante).

1. m. Astr. Cuerpo sólido celeste que gira alrededor de una estrella y que se hace visible por la luz que refleja. En particular los que giran alrededor del Sol.

2. m. Astr. Cada uno de los siete astros que, según el sistema de Ptolomeo, se creía que giraban alrededor de la Tierra, es decir, la Luna, Mercurio, Venus, el Sol, Marte, Júpiter y Saturno.

3. m. Astr. satélite (cuerpo celeste que gira alrededor de un planeta primario).

4. f. Rel. Especie de casulla con la hoja de delante más corta que las ordinarias.

Ateniéndonos a la primera acepción de la citada Real Academia, podríamos extender la explicación del sentido cósmico de la palabra planeta de la siguiente manera:
Un planeta es –según la definición adoptada por la Unión

Astronómica Internacional el 24 de agosto de 2006– un cuerpo celeste que:

- orbita alrededor de una estrella o remanente de ella;
- tiene suficiente masa para que su gravedad supere las fuerzas del cuerpo rígido, de manera que asuma una forma en equilibrio hidrostático (prácticamente esférica);
- ha limpiado la vecindad de su órbita de planetesimales (o lo que es lo mismo, tiene dominancia orbital).

Según la definición mencionada, nuestro Sistema Solar consta de ocho planetas: Mercurio, Venus, Tierra, Marte, Júpiter, Saturno, Urano y Neptuno.

A los cinco minutos de visionado, mi madre me dijo algo contrariada: "¡Quita eso chico!, y pon otra cosa."

Si lo que quería el director era transmitirnos la angustia y la continua sensación de zozobra de la bella Kirsten Dunst (que hace de recién casada), le reconoceré su mérito porque realmente lo ha conseguido. Al parecer, este desasosegante film pertenece a la llamada 'trilogía de la depresión', en fin... Conmigo pueden contar para trilogías de rayos y naves, de aventuras con monstruos fantásticos, de humor picante e irreverente, e incluso si me aprietas, para trilogías pornográficas; pero no para películas como la del Von Trier éste. No había visto ninguna de él, y no creo que vaya a ver otra–a mí este tío ya no me pilla más.>

La pedazo de obra maestra se divide en tres partes muy diferenciadas, a saber:

1ª-- Los minutos iniciales, se tiran con cuatro imágenes casi congeladas, no más, sin movimientos ni palabras, y a cámara supermega-lenta, por si nos habíamos enterado bien de: una tía metida en un ataúd, la tía con el pie enganchado en el campo de golf y el carrito al fondo, un niño, y un planeta chocando con otro –encima que es innecesariamente larga, el tío sinvergüenza te pone diez minutos a cámara lenta.

2ª-- 'Justine'. De metraje de un *apabullante cine de quilates*, de quilates de basura insustancial, entendedme; porque más de una hora en la fiesta de boda de la protagonista (donde es verdad que suceden muchas cosas de forma más o menos fluida, pero ninguna importante –salvo que conocemos que Justine está enferma de la cabeza) es apabullar. Otras cosas que sabemos; que su cuñado está forrado, que el padre (bueno, no sé qué decir del padre de la novia, él está en la fiesta y ya está), y que la madre es una separada amargada de la vida. Afortunadamente, creo que debe haber un Dios ahí arriba, porque sólo pude sobrevivir gracias a la belleza natural de Kirsten, y sobre todo a su imponente busto, que aquí, en su vestido de novia, luce muy bien, fabulosa.

3ª-- 'Claire'. Aquí, esta cosa rara que se ve por una pantalla comienza a parecerse algo a una película normal. Cuenta los días posteriores de la boda, en los que, poco a poco, el planeta melancolía se va aproximando a la Tierra –éste es el único interés de la historia, no os engañéis, no hay más. En este episodio vemos a una Kirsten actuando tan bien que en realidad parece que tenga una profunda depresión. ¡Ella está fabulosa, de Oscar, te pone los pelos de punta la tía, de lo bien que lo hace!, de verdad. Con mucho, lo mejor de la peli. También vemos, a su hermana, Claire, que está muy bien en su papel, el esposo de Claire y su hijo. Salvo ellos y los caballos, ya no sale nadie más.

Lo que resta es que esperan, hasta que al final de la peli melancolía impacta con la Tierra, destruyendo el planeta y todos los seres vivos. Sí, amigos cinéfilos, más de dos horas de película para que un planeta se estrelle contra la Tierra, y ahora es cuando volvemos al principio de esta crítica (y ya sabemos algo sobre los planetas): ¡Que el director se pegue un repasito a los libros de ciencias del colegio, pues en condiciones físicas universales normales, dos planetas NUNCA podrían colisionar, puesto que éstos siempre describen una órbita fija dependiendo de un astro mayor! Está demostrado que hoy en día se publica cualquier película, y no hablo sólo de ésta, puesto que hay muchos ejemplos de esto –por desgracia.

¿Pero es que no hay nada que se salve aquí? Sí. Como ya he dicho, los buenos actores, Kirsten Dunst y que ésta sale totalmente desnuda –y tiene muy buen cuerpo, oye.

Si he hecho notar el comentario de mi madre era por algo. Porque de estas líneas, al menos vais a sacar una bonita conclusión: Chic@s, haced caso a vuestras madres, ellas nunca se equivocan. Ahora solamente me queda una cosa por escribir: que en todo esto, sólo hay desastre mayor que este fin del mundo cuasi cómico: el argumento de Von Trier.

Rumores que matan

Título original Gossip
Año 2000
Duración 91 min.
País Estados Unidos
Director Davis Guggenheim
Guión Gregory Poirier & Theresa Rebeck (Historia: Gregory Poirier)
Música Graeme Revell
Reparto James Marsden, Lena Headey, Norman Reedus, Kate Hudson, Marisa Coughlan, Eric Bogosian, Edward James Olmos, Joshua Jackson, Sharon Lawrence
Género Intriga | Adolescencia

ESCONDIDA EN LA CÓMODA
6 de Febrero 2014

Hace ya 14 años que se estrenó *Rumores que matan*, pero vale la pena hacerle un pequeño pero merecido homenaje. No contó con estrellas rutilantes, ni dispuso de un presupuesto ingente, e imagino que su éxito en taquilla no fue grande, todo eso es cierto. Pero no es menos cierto que este film es de gran factura y que apunta muchas cosas. Bien, en su año, fueron a verla a los cines los que fueran, pasando desapercibida, y luego se quedó escondida. Pero siempre es buen momento de 'recuperar' películas cuando son buenas, sean del año que sean, y un servidor ahora la saca con entusiasmo del cajón, igual que si encontrara un pequeño y bonito tesoro. A todos los que no la hayan visto aún recomiendo que no se la pierdan.

Actores jóvenes y desconocidos en el 2000, pero todos muy solventes y con un carisma y atractivo natural más que suficientes, que a día de hoy son bien conocidos. En primer lugar encontramos a

una rubia guapísima, la más famosa entre sus compañeras de reparto, Kate Hudson (*La llave del mal, Mamá, a la fuerza, Tú, yo y ahora... Dupree* etc). También están Cíclope de la saga *X-men* (James Marsden), y dos actores muy mediáticos de plena actualidad: Norman Reedus, Daryl en la serie *The Walking Dead* –su película más destacada es Blade II-; y la otra es una muchacha inglesa de sobra conocida por todos, la fabulosa Lena Headey, quien interpreta a la reina Cersei en *Juegos de Tronos*, y que en la serie de *Terminator* hace de Sarah Connor, además de salir en numerosas películas (*300, El secreto de los hermanos Grimm, Dredd* etc.) la cual en este film raya a gran nivel (la verdad es que es el mayor foco de atracción, tanto por su buen trabajo de chica buena, como por su belleza).

En cuanto al director, se ha forjado principalmente trabajando en series de televisión, destacando *Deadwood*, y cuenta con varios documentales, como *Una verdad incómoda*.

Los argumentos de la historia de Rumores que matan son poderosos, con mucho suspense y giros que nadie espera; ciertamente la trama evoluciona siempre hacia sucesos cada vez más interesantes en un 'crescendo maestro', donde la tensión en el espectador aumenta después de cada escena. Marsden actúa bien, nos convence en su papel de amigo de la facultad con personalidad poco transparente; Derrick resulta ser francamente perturbador. El clímax acumulado es cada vez mayor, y con este chico en la casa, la duda se mantiene hasta el mismo final para sus dos compañeros de piso –y para nosotros también. Y no sólo eso, sino que a cada paso que da, la chica, Cathy descubre nuevos detalles, pero también va teniendo más y más dudas sobre él, surgiendo nuevas e inquietantes interrogantes. De esta sabia manera, y aunque no posee experiencia en películas, Davis Guggenheim demuestra su habilidad ya que consigue que ninguno vea sus cartas.

Si queremos rascar un poco más, la temática de la peli creo que es muy interesante, y da para la reflexión pausada: sólo pensad en el daño que pueden llegar a hacer las habladurías y los chismes de la gente.

En un plano más personal, diré que vi esta joya hace muchos años en la televisión. Recuerdo que era muy tarde por la noche, y que cuando vi el asombroso final, me quedé 'grilladísimo'. Ahora la he visto otra vez, ¡y me ha vuelto a encantar!

UN LIBRO DE CINE: CUATRO CHUTES Y UN FUNERAL

Juan Rúas Buenos *Aires (Argentina)*

EL ARTE DEL ENGAÑO 1 de Junio de 2009

Gossip es una de esas pelis que intentan distraer al espectador de lo que realmente sucede. Tramposa, multifacética, esta obra cuenta con una puesta en escena correctísima y unas actuaciones que permiten disfrutar el visionado de un argumento camaleónico. La potencia del chisme como faceta humana hará que el espectador entre en una espiral con aires de tragedia.

Thriller, importante resaltar esto porque Gossip no innova desde sus tácticas narrativas pero si las desarrolla con una precisión que se extraña en este tipo de géneros. Un poco de espionaje y cierto aroma de policial/psicológico es lo que se ofrece cuando un grupo de adolescentes inventa un rumor que va degenerando en situaciones que se van por la borda y que dejan de ser lo graciosas que pretendían ser. Lo que atrae de la trama es que al margen de cierta complejidad exacerbada el guión no resulta ridículo, es más, lo que acontece en Gossip es algo que se puede dar perfectamente en la realidad, salvo un desenlace demasiado elaborado y elucubrado, dejando un gusto sospechoso a toda la verosimilitud que se agradecía durante el visionado.

Obviando quizás un final demasiado perfecto, demasiado calculado para la enorme cantidad de variables que se sucedieron en el desarrollo, la obra de Guggenheim es una más que decente propuesta que se deja ver, con interés, con gancho y hasta con cierta morbosidad por el placer del chisme.

Un dios salvaje

Título original Carnage
Año 2011
Duración 79 min.
País Francia
Director Roman Polanski
Guión Roman Polanski, Yasmina Reza (Obra: Yasmina Reza)
Música Alexandre Desplat
Reparto Kate Winslet, Christoph Waltz, Jodie Foster, John C. Reilly
Productora Coproducción Francia-Polonia-Alemania-España; France 2 Cinema / Versatil Cinema /Constantin Film Produktion / SBS Productions / SPI Poland
Género Comedia. Drama | Comedia negra
Web Oficial http://www.sonyclassics.com/carnage/

⚫Repeluznosdanme *Granada (España)*

LO PEOR DE ALLEN, PERO SIN ALLEN 2 de Diciembre de 2012

Hay una simpática palabra en español que describe perfectamente lo que es esta presunta -y presuntuosa- película: ÑORDO. Pero no se trata del típico ñordo que se ve venir de lejos -por ejemplo, el que se deja arrastrar plácidamente por el arroyo fecal-, sino de un ÑORDO MAYESTÁTICO Y ALEVOSO, de esos que sólo se perciben cuando ya los tienes a 3 centímetros de la boca -el mortífero zurullo playero que te viene con una ola. Y es que, claro, tratándose de un film como éste, con director y actores de relumbrón, uno se deja llevar y se mete donde más le cubre.

Lo único rescatable de toda esta hez es el entrañable John C. Reilly y lo buenorra que está la Kate Winslet (incluso echando la pota). He dicho.

UN LIBRO DE CINE: CUATRO CHUTES Y UN FUNERAL

👤 VictorPS *Candelaria (España)*

<u>ACTORES Y DIRECTOR DE PRESTIGIO</u> 25 de Mayo de 2012

Cuatro actuaciones magníficas no son capaces de salvar de la quema a esta pérdida de tiempo monumental.

Claro está que cuando se alcanza el nivel de reconocimiento y popularidad de Polanski, automáticamente se puede realizar casi cualquier tipo de trabajo u obra, sabiendo que será aceptado por una inmensa mayoría del público casi sin preguntar. Incluso esta obra puede ser encumbrada hasta lo más alto buscando argumentos que justifiquen la calidad de un director que para todos es un grande en esto de hacer cine, argumentos del tipo "Es un maestro. Qué dinamismo consigue este director en una película que está íntegramente rodada en un apartamento". Eso quiero creer al menos en esta película para entender las valoraciones tan positivas de muchos.

¿Qué pretende este film? Si lo que pretende es hacernos pensar y mostrar la condición humana, la naturaleza de la mente humana, la tendencia del comportamiento, las relaciones o los modelos sociales que hemos aceptado o nos han inculcado, se le agradece, pero creo que es mejor invertir el tiempo que dura la película en sociabilizarse y observar un poco a las personas que tenemos alrededor para aprender un poco más sobre esto. La película no va más allá de cualquier trifulca doméstica que tan ridículas parecen a veces, eso sí, en este caso no se llega a las manos en ningún momento y se mantiene cierto grado de racionalidad (será por el nivel intelectual de los personajes). Si lo que pretende no es nada de esto y lo que pretende es aburrirnos, conmigo lo ha conseguido.

Unos actores espléndidos consiguen subir un poco la pésima nota que tendría una idea tan aburrida y tan cansina. A nivel de dirección defrauda. Viendo lo que se ha visto de este director, se podría esperar más desarrollo de esta idea.

Saludos.

Arbello *Astorga (España)*

<u>SIN PALABRAS</u> 26 de Noviembre de 2011

A continuación enunciaré los sentimientos y adjetivos que esta película ha suscitado en mí, ya que no encuentro otra manera de redactarlo:

- Argumento banal.
- Diálogos vacíos y predecibles.
- Humor barato.
- La hora más aburrida de mi vida.
- Película dominguera de las 4 de la tarde. (Ésta se merece ser de serie F).

He ido a verla animado por el 7,4 que tiene de puntuación, ¿Ha votado el señor Polanski?
¿Por qué no puedo ponerle un 0 ó puntuación negativa para contrarrestar esta excesiva puntuación? Evitaría que más espectadores se sintieran como yo ahora mismo, atracado.

Con un poco de suerte, cuando me levante todo habrá pasado y parecerá un mal sueño.

¡Oh! Qué gracioso que suene el móvil continuamente; que le vomite encima de los libros de arte (por cierto, descatalogados, ¡qué casualidad!); se emborrachan con dos sorbos (¡menudo whisky!); le tira el móvil al agua (qué imaginativo); le destroza los tulipanes... y así un largo etcétera de hechos predecibles.

Lo único que me mantenía en vilo era la posibilidad de ver la "cara desfigurada" del niño, finalmente me quedé con las ganas.

El mejor momento de la película la aparición estelar de Mordisquitos, la única idea innovadora del señor Polanski.

¿Cómo no se le ocurrió rodar una película acerca de la vida del hámster abandonado en la ciudad? Eso habría sido mucho mejor.

Deplorable.

.Fioran Zaragoza (España)

DE LAS 5 PEORES PELÍCULAS QUE HE VISTO EN MI VIDA
28 de Enero de 2012

Si tengo que resumir en una palabra este bodrio infumable sería: PEDANTE.

Guión con diálogos metidos con calzador y forzados, a la vez que absolutamente inverosímiles. Actores muy mal dirigidos (con el potencial que tienen...) que encarnan clichés absurdos de nuestra sociedad y además sin ninguna coherencia.

Dirección nula. Aburrida hasta más no poder. No conecta con la problemática real que pudiera haber en un caso así, pero es que además es una historia vacía, hueca, sin alma. Pura cosmética y estilismo sin fondo pero además del malo. Eso sí, los "intelectuales" (que hay mucho suelto) disfrutarán de ella porque destila una pedantería y una rimbombancia digna de la peor calaña.

UN LIBRO DE CINE: CUATRO CHUTES Y UN FUNERAL

Con lo bien que lo ha hecho Polanski en algunas ocasiones... señor director, está usted absolutamente acabado y para mí es una pena. Es de las 5 peores películas que recuerdo en mi vida y una absoluta pérdida de tiempo y dinero (sin van a verla al cine). Si lo sé me la descargo.

 granada (España)

<u>ME HE REGISTRADO PARA CRITICAR SÓLO ESTA PELÍCULA, POR ALGO SERÁ, POR FAVOR, ADMÍTANMENLO. LA GENTE COMO YO TIENE DERECHO A SABER LA VERDAD</u> 30 de Enero de 2012

Completamente de acuerdo con el último comentario. La película es una falacia, con toda la honestidad del mundo prefiero pagar porque dos negros me hagan sexo anal sadomasoquista en un cuarto a oscuras, que tirar el dinero por lo que he visto. Lo mejor de la película: las palomitas y los anuncios preliminares, sin duda.

No sé cómo me dejé guiar por la nota de este sitio, y por sus críticas de 'Obra maestra' o 'Polanski está en su salsa' o semejantes chorradas. Yo también me pregunto, ¿quién diablos vota? Cuando en el minuto 15 hacen un amago de salir del aburrido piso y se predecía en mi mente el... 'Verás tu como vuelven a entrar..., verás..." giré mi cabeza en todas direcciones buscando una gran cámara oculta y a un paleto descojonarse pensando que esto sería una broma de Videomatch o semejante, y que la película empezaría de nuevo pero de verdad.

¿A quién se le ocurre ir al cine a ver una maldita película donde no salen de una habitación ni hay un mísero efecto especial? ¿Cómo osan burlarse de uno de semejante forma? ¿Por qué no lo indican claramente diciendo?: "Esta película no contiene ni un sólo montaje, ni efecto especial, ni se desarrolla más allá de una simple habitación, su presupuesto no llega ni a 2 €, ni se ven más personajes que los 4

mismos discutiendo durante TODA la película", porque si dicen eso, que es la verdad, señores, esta película no la ve ni el crítico de turno, al que le pagan indirectamente por ello, ni su puñetera madre, obviamente. Denigrante, una falacia, un atraco, un fraude, una porquería, una estupidez, un ano después de cagar, una mierda de gran calibre, un mojón de mojones, una 'hiñá' de quedarse a gusto, dicho pronto y mal, una ruina, una miseria, una inutilidad, una broma de mal gusto, una dosis vomitiva, un robo con arma de fuego, un atraco sin piedad, una película muda para ciegos, un pedo con burbujas de diarrea, etcétera...

Me quedé sin palabras, desde este humilde comentario incito a la gente como yo que de verdad va al cine a ver 'algo' a que NO la vean, por el amor de Dios, preguntad a la gente que la vio, es una estafa y apesta.
Resumiendo: Asquea como una oruga partida en dos.

FIN.

▲Thunderstrike *Siempre me lavo con*
(Gabón)

ROYAL RUMBLE 13 de Enero de 2014

*Royal Rumble es una modalidad de la lucha libre o "pressing catch" que consiste básicamente en todos contra todos peleando en un mismo ring. Y esto es lo que tiene esta obra. Dicen que el "pressing catch" es teatro, cosa que tiene en común con esta película. Todo se basa en los actores dentro de un único escenario.

El problema que tengo con esta obra es el sabor agridulce que me dejó. Tiene diálogos agudos y punzantes pero en momentos llegan a ser pretenciosos. Usa una base de realismo que se desvanece al por

ejemplo ver las entradas y salidas del piso entre otros momentos. Pretende ser afilada, golpear ciertas consciencias, pero se queda en una coca cola sin gas.

Luego nos ofrece un gran reparto con buenas actuaciones. Pero mucho me temo que nombres con menos fama podrían haber hecho un papel igual de digno. Es ligera, se deja ver sin problemas y tiene varios puntos de interés pero, como mala persona occidental que soy, me parece demasiado pretenciosa y panfletaria como para dar más de un 6.

Hora punta

Título original Rush Hour
Año 1998
Duración 98 min.
País Estados Unidos
Director Brett Ratner
Guión Jim Kouf & Ross LaManna (Historia: Ross LaManna)
Música Lalo Schifrin
Reparto Jackie Chan, Chris Tucker, Tom Wilkinson, Chris Penn, Elizabeth Peña, Philip Baker Hall, Ken Leung, Barry Shabaka Henley
Género Acción. Comedia | Policíaco. Buddy Film

PAREJA DE LUJO
12 de Febrero de 2014

Empezamos por el director, Brett Ratner, un profesional con experiencia sobrada en películas de acción, explosiones, disparos, peleas y persecuciones (todas las Horas punta, X-men: la decisión final). Lo que Hora punta ofrece: peleas, policías que van detrás de los malos de turno, mucho humor con situaciones atípicas e inesperadas, y sobre todo con las continuas coñas del agente Carter (Cris Tucker), así que las risas están aseguradas –y no son pocas. A parte de eso, el desarrollo siempre es fluido, y a veces hasta frenético; nunca decae.

En cuanto a las interpretaciones, no son nada espectacular, pero en general todos están aceptables. Tengo que decir que Cris Tucker se sale, como siempre, con su excentricidad y sus bromas (hay que verlo porque es muy divertido, el tío). Y Jackie es Jackie, en su línea, con unos números de artes marciales la hostia de espectaculares, lo mejor de su carrera (por si alguien no lo sabe, en todas sus películas, Chan hace él mismo las secuencias de lucha íntegras, sin emplear dobles ni trucos, lo cual tiene un mérito inmenso).

No llego a comprender porque se aprecia tan poco a un maestro tan grande como Jackie Chan, y como este film consigue una nota tan baja. No es una historia filosófica que invita a la reflexión, ni una obra maestra, pero es muy divertida y emocionante, llevada de forma sabia por el director, con un guión casi perfecto. Muy buena. Además, juntar a dos policías de características tan diferentes les ha funcionado a las mil maravillas –más allá de que uno sea oriental y el otro un negro de los suburbios.

El inicio del argumento es de lujo, con el secuestro de la pequeña Soo Yang, hija del embajador chino. De esta manera tan repentina, el agente Lee tiene que unirse a Carter, un policía de la ciudad de Los Ángeles más bien normalito, para ir tras los criminales, un grupo organizado en el que destaca un chino teñido de rubio muy peleón; investigar quién está detrás del secuestro; y hacer frente, ellos dos solitos, a esta mafia. Al final descubren que el máximo culpable es un poli corrupto de los mismos Estados Unidos, pero no voy a decir su nombre.

A continuación, algunas de las frases más cachondas:
- Agente Carter en la propia casa de los mafiosos, y rodeados de ellos: "No no no no, un momento chicos, yo no soy japonés: soy *negronés*."
- Sólo unos instantes después, los mafiosos se ponen a hablar entre ellos en japonés, no con buenas intenciones, y Carter, cuando los oye, dice con su vocecilla chillona muy preocupado: "¿Qué? ¿Cómo? ¡Nada de *shishi shisa*!"

- ¡Cuando ambos cantan la canción de Edwin Starr, "War", es genial!
- "¡¡Heeeeeey Lee!!

Mi gran boda griega

Título original My Big Fat Greek Wedding
Año 2002
Duración 95 min.
País Estados Unidos
Director Joel Zwick
Guión Nia Vardalos
Música Chris Wilson & Alexander Janko
Reparto Nia Vardalos, John Corbett, Michael Constantine, Laine Kazan, Andrea Martin, Joey Fatone, Christina Eleusiniotis, Kaylee Vieira, Louis Mandylor, Jayne Eastwood
Género Romance. Comedia | Comedia romántica. Bodas

GRAN PASTEL GRIEGO (UYYY CÓMO HUELE...)
15 de Febrero de 2014

Empezaré diciendo que esta película ha sido toda una sorpresa aunque la haya visto unos años tarde. También es una sorpresa que la protagonista, la desconocida de ascendencia griega Nia Vardalos, es la creadora del guión. Éste es aceptable pero a pesar de no sufrir altibajos, para mí carece de interés. Si me paso con esta tía no es por ser mujer, sino porque su película es un poquito mala. Por si alguien la quiere seguir –cosa que dudo- Nia ha aparecido en comedias empalagosas tan *maravillosas* como Connie y Carla, *Conectadas al amor* y *Con el amor no hay quien pueda* –ésta la dirige y guioniza ella misma, así que mejor ni me la imagino (y que quede bien claro que no he visto ninguna).

Ahora (es decir, en el año de la película) tenemos un nuevo sub-subgénero; las 'griegadas', que se unen a las americanadas, españoladas, francesadas, mexicanadas etc. La producción del film corre a cargo de los norteamericanos, pero a los que no la hayáis visto digo que no os dejéis engañar, pues es una 'griegada pastelera' de proporciones bíblicas –nunca mejor dicho puesto que la familia de la novia es religiosa, y encima ortodoxa. Es curioso el hecho de no parar de sorprenderme mientras escribo estas líneas, pues no doy crédito a la cantidad de dinero que esta historia mediocre y tan extremamente tópica ha conseguido recaudar (el dato según Wikipedia es de casi 370 millones de dólares).

En cuanto al director, nada rescatable salvo que trabajó en las famosas series *Cosas de casa* (Urkel para los amigos), y *Vivir con mr. Cooper*.

Ahora vamos a lo que mola de verdad: el 'masacramiento'. Enésima historia de bodas, *Mi gran boda griega*, tiene su mérito, porque ha conseguida reunir en menos de 90 minutos algunas de las cosas que más aborrezco: estúpidas reuniones familiares multitudinarias, brindis interminables, el tufillo religioso permanente (por cierto, tan presente en la mayoría de las series yanquis, el cual tufillo moralista encubierto no soporto), preparativos de boda, mujeres arreglándose, canapés, más copas ("¡¡Opaa!!"), y el remate final: la ceremonia de la boda íntegra (que sopor, por Dios), con su cura y su gorro cómico-ortodoxo, por supuesto, su iglesia ortodoxa; ¡con baño bautismal previo en una piscina de bebé!, del cura al novio: alucinante... En fin.

No penséis por mis palabras que detesto este film, porque ni siquiera la odio. No creo que tenga ocultas intenciones. Pero teniendo en cuenta el origen de la guionista -que al parecer le queda bastante lejano en el tiempo- me pregunto si lo que pretendía era dejar en mal lugar a los paisanos griegos: realmente no acabo de comprender cuál era su objetivo. Y claro que el film tiene puntos positivos. Hay algunos momentos graciosos. Uno que a mí me alucinó (por lo estúpido y absurdo) es cuando la mamá de la novia mete una maceta en el centro de la tarta que traen los padres del novio, tiene cojones la cosa. Lo mejor quizá sean las dos tetas de la prima Nikki. La parte del principio no es tan mala, cuando vemos la infancia y a Tula sin arreglar (tengo que decir que estaba más guapa antes de arreglarse, con las 'gafoyas' y todo. Nia es un poco fea, la verdad).

Mi hermano hace de vez en cuando cortometrajes de nulo presupuesto, y se me acaba de ocurrir uno de corte pastelero, a ver si triunfamos. Es buenísimo: trataría de un playmobil que se enamora de un muñequito de Lego; luego se quieren casar, pero sus familias son tan distintas (si no mirad el tamaño de uno y de otro) que no se lo permiten. Bueno... creo que esta historia ya se hecho, y mi nueva idea se llamaría *Brokeback action figure,* ¿no? Aunque... Dejadme pensar porque creo que estoy en el buen camino... *Piezas de plástico a la fuga* también sería un bonito título...

▴Jastarloa *Madrid (Spain)*

<u>SE PUEDE VER (6.0)</u> 13 de Febrero de 2006

Comedia romántica moderna en la que se agradecen unos personajes humanamente patosos. Me pareció un pastel claramente dirigido a las mujeres, pero no me importó verla.

Acertada Vardalos (por fin el personaje de chica poco agraciada físicamente lo interpreta alguien así); John Corbett es el guapete, aunque es un tipo que me cae bien.

Mi momento favorito es ése en el escaparate de la agencia de viajes.

Curiosidades: "La película es la adaptación de un monólogo escrito por su guionista y protagonista, Nia Vardalos, inspirado en sus experiencias como descendiente de una familia griega. La pieza teatral fue vista por Rita Wilson, quien convenció a su marido, Tom Hanks, para que invirtiera en la adaptación cinematográfica a través de su compañía Plytone Pictures".

👤Reaccionario *Málaga (España)*
PUES LA REINA DE ESPAÑA ES GRIEGA Y NO LIO TANTO
3 de Septiembre de 2013

Esto en realidad es uno de esos vídeos de boda que nos colocan con entusiasmo los parientes pero agrandado y hecho película. Dice ella: "Mira, aquí es cuando te declaraste". Y él: "Y aquí cuando conocí a tus padres. Que mal lo pasé". La de atrás: "Huy que guapa estabas de verdad con el vestido de novia". Y así todo el rato hasta la extenuación. 'Mi gran boda griega' es simple hasta no dar crédito, hasta el punto de que al compararla con 'Sucedió en Manhattan' también comedia romántica y del mismo año, ésta última parezca un peliculón. De todos modos esto no impidió que los de la Academia la nominaran por su guión y de paso lo estuviera Nia Vardalos a los

UN LIBRO DE CINE: CUATRO CHUTES Y UN FUNERAL

Globos de Oro por su discretísima actuación, no me extraña pues era guionista antes que actriz y se le nota. Lo cual demuestra que los premios se dan muchas veces en función del éxito en la recaudación. Ésta fue la quinta en Estados Unidos y la novena en el mundo, cosa que no me explico, así que a ver con qué podemos premiarla, pensarán.

'Mi gran boda griega' navega con calma chicha sin ningún tipo de aliciente que le dé vidilla hasta un final obvio. Casi no hay humor, la relación romántica es falsa, no creíble y carente de interés, y el conflicto cultural, inexistente. Con el añadido del folklore griego, que si fuera español, la gente se mataría en los cines de vergüenza ajena, la película intenta parecerse a "El padre de la novia" (1991) o a "Los padres de ella" (2000) pero queda muy lejos en todo de ellas, sobre todo de la primera, que es soberbia. Al menos, es agradable de ver, no es nada soez y es interesante ese estereotipo conservador en el que viene de fábrica tanto el patriarcado como mujeres de armas tomar, a las que parece imposible que las maltraten, bien por ellas, bien por su familiares que lo molerían a palos. Ahora bien, reivindicamos el patito feo pero yo no dejo de pensar en Nancy y Pamela. Se las desprecia por jóvenes, guapas y seguro que por más virtudes. Así, ¿qué autoestima y qué seguridad van a tener?

▲kafka *ciudadano del mundo (Palencia, España)*
MI GRAN BODRIO AMERICANO 17 de Junio de 2006

Penosa y lamentable película, de inexplicable éxito de público (¡y de algún crítico!), que resulta ser un irrisorio, inaguantable y patético pastiche de tópicos y lugares comunes, en un conjunto lleno de poses infectadas de artificiosidad, que la hacen detestable y a evitar seriamente, además, para todo aquel que crea en el amor o como coño lo queramos llamar. Este puto cuento de hadas maloliente yo no me lo trago, ni me lo creo, ni lo soporto. Y si fuera griego, me preocuparía además la Imagen que se transmite de ellos en semejante gran bodrio americano. No recuerdo bien, pero ¿es posible que semejante artefacto fuese candidato al Oscar en alguna categoría? No quiero ni revisarlo.

El castillo de Cagliostro

Título original Rupan sansei: Kariosutoro no shiro (Lupin III: Castle of Cagliostro)
Año 1979
Duración 110 min.
País Japón
Director Hayao Miyazaki
Guion Hayao Miyazaki, Tadashi Yamazaki (Cómic: Monkey Punch)
Música Yuji Ono
Género Animación. Fantástico. Acción. Aventuras | Manga. Película de culto

BELLA Y CONTUNDENTE
17 de Febrero de 2014

Primero de todo quiero realizar una pequeña reseña sobre el creador, el genial Hayao Miyazaki. Dibujante, director y productor de animes, y fundador en 1985 del prestigioso estudio Ghibli junto a Isao Takahata.

El viaje de Chihiro no me gustó nada, y eso que es la película más famosa de Miyazaki, además de ganadora del Óscar, pero no por aquella mala experiencia, ya hace años, se me iban a quitar las ganas de ver otras obras de este pedazo de artista; tengo que decir que ésta me ha encantado, de verdad que sí. Basado en el manga del también japo Monkey Punch, *El castillo de Cagliostro*, cuenta con unos personajes y escenarios muy bien hechos, con un movimiento correcto de todos los elementos. Las texturas no son las mejores que hayamos visto sobre dibujos animados, pero están muy bien –hay que tener en cuenta que la cinta tiene los mismos años que yo.

Creo que lo tiene todo: acción, persecuciones policiales frenéticas, misterios que se mantienen sabiamente hasta el final, trucos inesperados (de la mano de Lupin, claro), y un antagonista odioso, el poderoso y avaro conde de Cagliostro. Todo eso sumado a su impecable guion y a un desarrollo fluido e interesante, hace que sea una película de alta calidad y muy apreciable. Pero voy a destacar otra cosa, la enorme genialidad de Miyazaki para dotar de vida a sus historias gracias a unos personajes verosímiles y absolutamente humanos, poseedores de una sensibilidad que él sólo sabe transmitir.

Sin duda que tiene una gracia especial para crear personajes femeninos, ejerciendo influencia sobre muchos personas. No puedo terminar estas líneas sin mencionar a Fujiko, personaje clave que destaca notablemente.

Como curiosidad divertida, mientras la veía, pensando un poco, me pareció que personaje de Lupin es la fusión perfecta entre Patrick Jane del mentalista, y un 007, aunque puede que me equivoque.

Lupin III se dedica a efectuar importantes robos. Esa es su vida. Sus amigos son un pistolero que viste con traje negro y sombrero, y un joven samurái renegado de no sé cuántas generaciones de estirpe. Cuando los dibujos de Lupin eran emitidos en España, aún recuerdo que éstos dos se llamaban Óscar y Francis. Aquí ellos tienen poco protagonismo, y el samurái sale muy poco (esto último quizá sea lo único negativo que se le pueda achacar a la peli.)
La princesa Clarice se encuentra retenida por el conde en una sala alta de la inaccesible torre del castillo. Lupin se propone rescatar a la joven y guapa Clarice de las garras del vil conde. Tiene razones para hacerlo, pero ni siquiera su amigo las conoce. (Atención aquí al precioso símil medieval, el cual observamos sobre todo en el discurso largo del protagonista a solas con la princesa; interesantísimo, muy digno de ser visto).

La historia entre la princesa y Lupin es una historia bella, la mejor que se puede dar entre dos personas, de amor no pasional ni carnal, de amor fraternal, de inmenso aprecio y amistad eterna. Muy bonito es el recuerdo que ambos tienen, de cuando Lupin la conoció a ella siendo una niña. (No voy decir por qué, pero Lupin está en deuda con Clarice desde entonces).

El final es el que tiene que ser, ni más ni menos, si bien agridulce. La historia no puede terminar de otra manera; ¡eso o Lupin va a prisión, jaja!

UN LIBRO DE CINE: CUATRO CHUTES Y UN FUNERAL

👤 Ghibliano Tetsuo (Canadá)

EL GERMEN DE PORCO ROSSO 30 de Junio de 2011

Antes de empezar esta crítica, creo necesario destacar que éste es mi primer contacto con "Lupin III", así que mis referencias de los personajes sólo incluyen esta película y no la serie en la que se basan, menos aún el manga. ¿Por qué advierto de esto? Porque, como de costumbre, voy a hablar de Miyazaki.

Es evidente que "El castillo de Cagliostro" no muestra precisamente la madurez de Miyazaki como autor, y que aún tendría que pulir su estilo más hasta llegar a lo que es hoy, pero por otro lado es más avanzada en sus planteamientos ideológicos de lo que se dice. Aunque estoy de acuerdo con la excelente crítica de Irian Hallstatt en gran parte, hay un punto en el que comenta que "tampoco está presente aún el discurso total en valores humanos, ecológicos, y si me aprietan, espirituales; ni el componente folclórico-mitológico, o la exuberancia simbólica que llegará a la culminación con "Chihiro"". No comparto esta afirmación, y voy a intentar explicar por qué.

Si bien el estilo del autor aún debía asentarse con el tiempo, no es cierto que "El castillo de Cagliostro" represente un paso previo a su conocido discurso ecológico y de conciliación. Un año antes del estreno de esta película, Miyazaki dirigió la serie "Conan, el niño del futuro", en la que ya se introducen todas esas facetas y sirve de planteamiento básico de toda su ideología posterior; de hecho, las semejanzas entre esta serie y "El castillo en el cielo" son más que notables.

Lo que ocurre con esta obra en concreto es que es una película de aventuras protagonizada por un ladrón de guante blanco, en un contexto que no da pie al discurso a favor de la naturaleza, y que antes que hacer reflexionar sobre las motivaciones de los personajes, pretende divertir con la acción y las estrategias del protagonista y su malvado antagonista. Es decir, no tiene mucho sentido llenar esta obra de una intención discursiva.

Sin embargo, sí hay signos muy claros de los planteamientos de Miyazaki, y de ellos tal vez el más significativo es la caracterización del personaje principal. Son interesantes los paralelismos entre Lupin y Porco de "Porco Rosso"; los dos son personajes esencialmente bondadosos, pero que por lo demás no persiguen un objetivo concreto. Se rebelan contra el sistema, pero lo hacen no como objetivo último sino como forma de vida, y no pueden dejar que nada ni nadie les ate. Así, Lupin es un ladrón que busca dar un gran golpe y sin embargo no le importa tirar el dinero de sus atracos y seguir persiguiendo la aventura, hasta las últimas consecuencias. Porco, por otro lado, es un personaje más serio, más reflexivo, y cuya actitud tal vez se debe a sentimientos más profundos; pero los dos están cortados por el mismo patrón. Personajes que se sienten y se mantienen fuera de la ley, por motivos distintos, pero ambos con un concepto particular de la justicia y unos valores muy arraigados.

Hay que señalar además, en este sentido, la influencia del comunismo en la obra de Miyazaki, que en "El castillo de Cagliostro" se encuentra de diversas formas: en el ladrón a quien no le importa deshacerse de una gran cantidad de dinero, en ese retrato de los organismos políticos como incapaces de hacer frente -ni siquiera de planteárselo- al poder económico de Cagliostro...

Otro aspecto a destacar es el retrato de los personajes femeninos. Una de las cosas que más me gustan de la forma en que este autor plantea el feminismo en sus obras es que no pinta necesariamente a personajes con recursos, capaces de valerse por sí mismos y demás; al contrario, a veces son débiles y extremadamente vulnerables, tienen grandes defectos y son incapaces de afrontar sus problemas por sí solas, pero no aceptan esa debilidad, luchan contra ella con todas sus fuerzas y no se rinden nunca, al contrario que tantas otras que no son más que peleles al servicio del héroe de turno. El retrato de la princesa, de hecho, es calcado al de Lana de "Conan, el niño del futuro" y Sheeta de "El castillo en el cielo".

Por último, quería señalar el tremendo romanticismo de la obra, que llega a su punto más elevado en la que considero sí o sí una de las escenas más hermosas y seductoras de toda la carrera de Miyazaki: el primer contacto entre Lupin y la princesa en el castillo. Ese discurso exageradamente recargado de Lupin, medio cachondo y medio sincero ("Déjame ser tu caballero andante", "¡Nada en el mundo podría pararme! Pero si mi doncella no cree en mí, no podré hacerlo"), la rosa, las banderitas, "Nosotros haremos milagros"... como para no enamorarse.

En resumen, ésta es una obra insoslayable para todo aquél que quiera explorar a fondo el cine de Miyazaki, mucho más representativa de su estilo narrativo de lo que parece. Pero para el resto, sigue siendo una divertidísima obra de aventuras, que a pesar de sus años tiene escenas que no han perdido nada: la persecución en coche del principio, esquivando bombas, balazos y todo lo que se antoje; la carrera alocada por los tejados, etc.; un protagonista profundamente carismático y una trama que entretiene de principio a fin.

Tampoco es una obra maestra y tiene fallos bastante notables. Para empezar, el humor se ha conservado "a medias", es decir, hay chistes buenos pero hay otros en los que se nota que no ha envejecido bien (sirva de ejemplo la escena en la que Lupin le tira los tejos a una camarera). Por otro lado, y esto es tal vez lo más grave, la presencia de Fujiko Mine en la obra resulta artificial e innecesaria, siendo su único objetivo argumental hacer referencia a un personaje que, supongo, salía habitualmente en la serie. También se podría ver como una carencia importante el hecho de que la idea argumental sea tan exagerada (que el reino de Cagliostro haya ejercido una presión económica tan importante sobre el resto del mundo), pero no creo que eso reste 'disfrutabilidad' a la película.

Monster

Año 2003
Duración 110 min.
País Estados Unidos
Directora y Guión Patty Jenkins
Reparto Charlize Theron, Christina Ricci, Bruce Dern, Scott Wilson, Pruitt Taylor Vince, Lee Tergesen, Annie Corley, Marc Macaulay
Género Drama | Basado en hechos reales. Biográfico. Crimen. Homosexualidad. Prostitución. Asesinos en serie

👤 Grandine

AQUÍ LA ÚNICA 'MOSTRUA' QUE HAY ES THERON

Lo que falla principalmente en "Monster", no es que la realizadora se olvide de los demás aspectos para dejar paso a la interpretación de dos 'mostruas' como Christina Ricci y Charlize Theron, sino que se observe una convencionalización del producto que no nos inmiscuye en los conflictos internos y las preocupaciones de sus dos protagonistas, sino que se limita a narrar con algún buen momento, una historia que podría haber dado para mucho más y, en cambio, se deshecha debido a un film que sólo se limita a mostrar, en ningún momento a sugerir o ofrecer una reflexión suficientemente profunda como para que el espectador lo pueda agradecer una vez finalizado el ejercicio.

La caracterización de Theron en este episodio de su carrera resulta increíble, no sólo ella logra bordar ese personaje duro y abrupto, sino también ese extremado aspecto que ofrece en la cinta, y que le otorga todavía más poder descriptivo al personaje.Christina Ricci en cambio, no logra tanto aplomo ni un papel tan absorbente y queda como lo que en un principio era, un personaje secundado por esa (pretendidamente) desgarradora historia sobre un amorío y asesinatos varios, y por el empuje de Theron, claro.

Tampoco me gusta su conclusión, precipitada en exceso, sin ahondar y con poca claridad, aunque sí se agradezca que los desatinos sentimentaloides no sean vistos en pantalla, aunque de todos modos, el metraje que falta aquí, sobraba en su desarrollo, uno de esos desarrollos hinchados para no contar nada, bueno sí, sencillamente cuenta que Aileen asesina a sus clientes, que Selby no lo ve bien en un principio, pero poco más, sólo se llega a raspar la superficie de un terreno que merecía ser excavado, y la cosa queda en algo interesante, pero en su mayor parte también espesa, así que al final uno da gracias por las interpretaciones y por haber visto algo (ligeramente) distinto, aunque se haya quedado en la periferia, y aun esté buscando el desgarro y la crudeza de una historia que debió tenerlos, y que se los dejó por el camino. Toda una pena.

 # Chocodog69

<u>*PELÍCULA DE SOBREMESA*</u> 4 de Marzo de 2010

Me canso de ver como tanta gente valora una cinta que llega a ser hasta mala, basándose, tan solo, en la labor, de una actriz, en este caso Theron que, sí, sí... "no parece ella", pero nada más. ¿Un Oscar? No es que me interesen los Oscar, pero no entiendo como se lo dieron a ella, y no a los pobres del equipo caracterización, que fueron los que se rompieron la cabeza para cambiarle la cara a una actriz que, por lo demás, se limita a poner caras feas y enfadarse, de la misma manera, una y otra vez, sin profundizar, sin ir más allá, porque claro está, el que representa, ya de paso sea dicho, es un personaje terriblemente plano, por muy asesino en serie que sea.

No solo es eso. En esta *Monster* la estética de telefilme es algo que parece, no ha llamado mucho la atención, y sin embargo yo no he podido quitarme de la cabeza. Todo un montaje lineal e insípido, con planos que se repiten una y mil veces, unas localizaciones insustanciales y una iluminación... ¡que iluminación! falsa como un euro de madera (Ejemplo: cuando las dos se meten a la cama a dormir

y de noche, con la luz apagada, casi parece de día, como la "noche americana" de los western). Los secundarios son pésimos (he visto alguna cara conocida, sacada de esas series americanas para adolescentes de los 90), haciendo pedazos cada minuto de filme que tocan (el amigo de la protagonista, los moteros del final, la familia que acoge a Ricci... aburridos, malos y con prisas por acabar). Y por supuesto que la BS está a la altura, tratando, con melodías recicladas y adulteradas a más no poder, típicas de subproductos como este, tomar el protagonismo de ciertas escenas: el bodrio es doble.

Finalmente el ritmo discusión-crimen-pasarlo bien-huir, tras una hora, repitiéndose de forma precisa, como un reloj, aburre (alternado con un monólogo interior que, no se sabe a qué cuento, trata de resultar gracioso), y el ritmo decae, en un desenlace, por suerte, rápido.

▲Fantomas *CASTILLA (España)*

LA DENTONA Y LA MANCA SE VAN DE VIAJE

El hecho que sea una historia real avisa de la crudeza de las imágenes, todo el mundo sabe que la realidad supera a la ficción a la hora de descubrir miserias humanas.
De ahí que haya gente que prefiera la ficción. Conozco a más de uno que no compra ni el periódico para no deprimirse por la cantidad de injusticias y crímenes que hay por el mundo. Cada uno opinará después sobre estos Monsters sensibilizado por la reseña que une a estas personas con un hecho verídico.

Ciñéndonos a la película y obviando que si Charlize y tal y tal los personajes me han parecido patéticos. El primero diría que tiene la cara de Jon Voight salido de la cárcel, flexionando todo el rato las rodillas y sacando pecho en plan chuleta como preparándose para un triple salto olímpico. No me ha gustado. Horrible.

El segundo creo que era Harry Potter sin gafas y con el pelo largo, un tío muy raro. He llegado a pensar que podía servir para una película sobre el primo proscrito de Pitagorín. Parecía un búho. Los dos viven un amor tormentoso que todos sabemos de qué va.

El caso es que ambos tíos-tías no enganchan y como la película son ellos dos, pues nada, una mierda. Además, los encuentros amorosos en el coche, o la manta en el bosquecito... Antes muerto que arrimarse a eso; y ¡encima pagando! Imágenes crudas, desde luego. Espero olvidarlas dándome al *reset*.

Sucker Punch

Título original Sucker Punch
Año 2011
Duración 109 min.
País Estados Unidos
Director Zack Snyder
Guión Zack Snyder, Steve Shibuya (Historia: Zack Snyder)
Música Tyler Bates, Marius De Vries
Reparto Emily Browning, Vanessa Hudgens, Abbie Cornish, Jena Malone, Jamie Chung, Carla Gugino, Jon Hamm, Scott Glenn, Oscar Isaac, Danny Bristol, Vicky Lambert, Eli Snyder
Género Fantástico. Acción. Thriller | Thriller psicológico. Prostitución. Años 50. Steampunk. Dragones
Web Oficial http://suckerpunchmovie.warnerbros.com/

Lovedolls

DECEPCIONADO... ¡¡CON LA CRÍTICA!! 27 de Marzo de 2011

A mí me ha encantado, apenas he visto algo de lo mencionado en las críticas negativas que hay por la red. Snyder nos ofrece un ejercicio admirable de creatividad y cine de acción como no se había visto y lo hace usando un lenguaje visual y alegórico muy poderoso. Es un viaje a una mente atormentada que trata de luchar contra sus propios conflictos pero todo ello desarrollado como si se tratase de la película de acción soñada por muchos: samuráis, zombis nazis, robots, dragones y orcos, todos en un sólo metraje, envueltos por la soberbia magia visual de este director y por el surrealista contexto de la trama que tiene su sentido en sí mismo y más coherencia de lo que se ha dicho. Otro punto que se ha criticado mucho es que no se establece apenas empatía con los personajes, pues no estoy nada de acuerdo. Esa empatía logra establecerse perfectamente desde dos vías, una mediante los diálogos, tal vez lo menos notorio, pero están ahí, y no son nada malos, a través de ellos tres de las protas y otros personajes establecen fuertes lazos; y la otra vía es mediante lo visual y sonoro, cosa con la que juega mucho Snyder ofreciendo mini videoclips musicales que nos hablan de los sentimientos de los personajes, como esa brutal y estremecedora escena inicial. Sí se logra establecer empatía con la historia, tal vez muchísima más que con otras películas de acción de reciente producción mejor vistas por la crítica.

La b.s.o es increíble, utilizada con mucha inteligencia en las escenas dramáticas y en las de acción, dándoles mucha fuerza emocional tanto a unas como otras, ninguna queda coja en ese sentido ni en otros, cada pixel es un espectáculo. Si la historia o los métodos narrativos de Snyder no os llegaran a gustar ya os voy diciendo que por el simple hecho de ver las secuencias de acción ya merece la pena pagar la entrada. No tengo miedo a decir que varias de ellas son de lo más espectacular e impresionante que se ha visto en una sala de cine. Con respecto a las

actuaciones de las muchachas son muy correctas y no dejan mucho que desear, aunque debo de resaltar un punto que me hubiera gustado que fuera más explotado en la peli y es la sensualidad y el erotismo, especialmente el erotismo. Cierto, hay momentos donde podemos ver bien su figura y algunos planos en las peleas donde las curvas de Babydoll hacen acto de aparición en todo su esplendor, pero me quedo con la impresión de que no se jugó del todo bien con este aspecto (más movimientos sensuales en las luchas, más planos culeros, por favor...).

Otro punto llamativo es el guión, menos previsible de lo que pensaba, con giros inesperados y detalles que hacen que la película no te pase como un *dejà vu* en muchos momentos, especialmente en el final del que debo decir que se resuelve de una forma muy satisfactoria. Concluyendo, película realmente recomendada si buscas algo diferente e imaginativo, de lo mejor de Snyder junto a *Watchmen* y *300*.

Echeibol

LA MEJOR PELÍCULA DE LA HISTORIA 28 de Marzo de 2011

Mi condición de hombre, heterosexual, amante de la acción, la fantasía y las flipadas en general me impiden moralmente decir lo contrario. *Sucker Punch* es una película altamente original cargada de locuras y de escenas absolutamente increíbles e inverosímiles. A mí, desde la primera escena, me ha enganchado profundamente y no he podido apartar la vista de la gran pantalla en ningún momento salvo para decir cosas como "¡Qué guapo!!!!!".

Como no quiero ser "spoiler" diré todo lo que tiene la peli en él para no fastidiar a nadie... solamente diré que si reúnes las características de mi primera frase en esta crítica y tienes dos dedos de frente seguramente te va a gustar, eso sí, aviso de que el final hay que pensarlo porque de lo contario no le vas a pillar el trasfondo. Explicaré mi teoría en el spoiler.

UN LIBRO DE CINE: CUATRO CHUTES Y UN FUNERAL

Hay que decir que todos en la peli están perfectos, los personajes muy bien escogidos, los efectos especiales increíbles, el maquillaje muy chulo, la banda sonora perfecta para cada escena, la fotografía impecable... en fin... sublime.
En definitiva: maravillosa, no dejéis de verla.>

La peli lo tiene todo: armas de fuego, espadas, lolitas, trajes de colegialas, robots, futurismo, steampunk, nazis, samuráis, luchas en la nieve, aviones, nazis, zombis, destrucción, dragones, orcos, catapultas, un castillo medieval, un templo japonés, gaitlins, un mech con un conejito... podría tirarme horas enumerando cosas guays...

Hablando del final, mi conclusión es:
La que se fuga (Sweet Pea) es la narradora de la historia, no Coletitas (BabyDoll), por lo tanto las flipadas que vemos no son obra de la mente enferma de Coletitas sino de la mente enferma de la que se escapa que es la que cuenta la historia, eso me parece acojonante.

En realidad Coletitas mata a su hermana por error y pierde el juicio, por eso el incendio, el robo del cuchillo y todo eso ocurre en la realidad, solo que Sweet Pea no lo ve como debería verlo y lo cuenta como ella lo ve ya que está loca.

Las otras chicas mueren en la realidad, por lo visto, una cuando roban el cuchillo, y las otras dos a manos del celador que las viola y se pasa con sus actos, lo cual en la flipada se ve como si las disparase.

¿Que por qué es Sweet Pea la que flipa? Muy fácil; al principio, en la sala de ensayos, la doctora le dice "siente la música, con ella puedes controlar el mundo" y por eso cada vez que BabyDoll baila ella se imagina un mundo diferente al que en realidad es.

¿Por qué sale el niño de la trinchera y el guía de los mundos fantásticos al final, en el autobús, si nadie los ha visto antes en el manicomio? Porque Sweet Pea está contando su historia desde la parada del autobús, y como está pinzada, pues mete en la historia a personas que está viendo en ese momento. Para mi gusto un final acojonante.

The Room

Título original The Room
Año 2003
Duración 99 min.
País Estados Unidos
Director y guión Tommy Wiseau
Música Mladen Milicevic
Reparto Tommy Wiseau, Juliette Danielle, Greg Sestero, Philip Haldiman, Carolyn Minnott, Robyn Paris, Mike Holmes, Kyle Vogt, Greg Ellery
Género Drama. Romance. Comedia | Película de culto. Cine independiente USA

👤Thirty *Getafe (España)*

UN 10 26 de Diciembre de 2013

El hombre, el mito y el genio que da tanto asco. Es un genio Wiseau, sin duda. Como hiciera Ed Wood, ha sabido tocar exactamente todos los puntos correctos para que su gran película, su legado de culto, sea una impresionante puta mierda. Ha jugado a Operación con el cine, ha hecho mal el 100% de las jugadas y nosotros vamos y le felicitamos. El ser humano es algo maravilloso.

Como los freaks somos muy cachondos, coronamos 'The Room' como la película más insulsa jamás hecha. En los primeros diez minutos, yo ya veía que el subtexto hacía las maletas y se iba para no volver, impactado (aunque no tanto, dado el material que ya había visto previamente) ante el pensamiento de que Kristen Stewart es Jack Lemmon al lado de este brillantemente horroroso actor-productor-director-montador-yonkarra.
Hay que ver muchas películas malas para otorgarle el trono a esta, pero vamos a ver...

UN LIBRO DE CINE: CUATRO CHUTES Y UN FUNERAL

Es que está mal en TODOS los apartados posibles.
- Los actores, penosos.
- El guión, en fin, las obviedades, clichés e incoherencias ya las han destripado miles de frikis antes que yo. Es fácilmente uno de los guiones por escritos que ha habido y sería capaz de jurarlo.
- La puesta en escena, re-fatal.
- La fotografía... ¿seguro que esto iba para cine?
- El sonido, desfasado (gracias al re-doblaje).
- La música... por favor, no hablemos de la música.
- Ni de las escenas de sexo. POR FAVOR no me hagáis hablar de las escenas de sexo. Muero de risa.
- El e... eeh.. pfff..... Oh, hi, Mark.

"Una comedia negra", nos la vende Tommy (incluso nos intenta colar esa idea con la sinopsis oficial). Hace falta un hombre muy listo para ser tan tonto. No es fácil hacer una película tan mala. Una mina de oro para los buscadores incansables del mal gusto, una película imperdible para todos aquellos que vislumbran el arte en la mierda.

Aun así, mantengo firme mi postura: 'The Amazing Bulk' le da cien mil guantazos a casi cualquier cosa que pase por delante. Está tan monstruosamente mal que no lo vais a poder creer.

Elisaul Guevara *Valencia (Venezuela)*

PARA MORIRSE DE RISA 29 de Junio de 2012

Jajajajajajajajajajajajajajajajajajajjajajaja
jajajjajajajajajajajajajajajajaja!¡Jajajajajajajajajaja
jajajajajajajajajjajajajajajajajjajajajaja
jajajajajajajajaja!¡Jajajajajajajajaj ajajajajajajajajajajjajajajaja
jajajjajajajajajajaj ajajajajajajaja!¡Jajajajajajajajajajajaj
ajajajajajajajjajajajaja jajajjajajajajajajajaj
ajajajajajaja!¡Jajajajajajajajajaja jajajajajajajajajajjajajajaja
jajajjajajajajajajajajaj ajajajajaja!¡Jajajajajajajajajaja

Ok. No voy a estar riendo toda esta reseña pero, Jeje, es que no encuentro nada más que decir sobre este filme. Es decir, solo mira el poster ¿Te parece una película de la cual no te puedes reír? Reto a cualquiera a verla y no reírse al menos una vez, es divertidísima. No sé si llamarla el Citizen Kane de las películas malas (al menos no hasta que vea Plan 9 y Manos) pero realmente me sorprende que este filme no haya sido a propósito.

De hecho, el propio director ha dicho que esta película se suponía que era mala, creo que ni él ni el resto de la humanidad queremos creer que nadie haría algo tan malo de manera no intencional. Tiene agujeros argumentales, mala edición, malas actuaciones, horrible guion, es una obra anti-maestra. Definitivamente recomiendo verla. No me queda más que decir excepto que si no la has visto, hazlo, es increíble que un filme sea malo en casi cada forma posible.

👤Charlotte Harris *Paname (Francia)*

YOU ARE TEARING ME APART, LISA! 22 de Abril de 2013

The Room es mala desde cualquier aspecto cinematográfico en que puedas analizarla. No vengo a defender lo imposible, solo una escena es suficiente para saber que esto es el límite. Más allá de la ópera prima de Wiseau no existe otra obra parecida. O al menos nunca se ha distribuido.

Y aun así mi nota es justa, el sistema métrico en FilmAffinity es personal, y para mí quiere decir algo tan sencillo, como que *The Room* la volvería a ver mañana, que no me cansaré de recomendarla y que he disfrutado cada segundo de su visionado.

¿Por qué debería minusvalorar este subproducto poniendo por encima su calidad a las sensaciones que me ha dejado? ¿Qué más dará que la comedia no sea intencionada? Me he reído con sus frases absurdas e incómodas; con los cambios de humor de los protagonistas; con sus giros de guión y con sus enormes huecos; con

esas subtramas que no aportan nada; con ese aire de softporno que se gasta; con esa música horterísima; con cada una de las escenas donde aparece Johnny porque verle escupir sus líneas roza la hilaridad. Y una cosa que es sorprendente de todo esto: Tiene ritmo. No se hace pesada, ni mucho menos aburrida. No estamos ante una de esas películas desastrosas que hasta duele la vista ver. No. *The Room* no es un castigo cinéfilo. El tiempo pasa y en ocasiones logra la denostada tarea de entretener. A su manera por supuesto. Quizás necesitas cierta mentalidad para saber qué vas a ver, pero ¿Acaso no la necesitan otras obras serias? ¿No debes encontrar el momento exacto para ver *2001* o *Enter the void*? Pues exactamente igual con esto.

Además me ha parecido un maravilloso canto de amor al cine. Wiseau podría haber abandonado su objetivo en cualquier momento, solo tenía una vieja novela de 500 páginas que quería verla en pantalla grande. Era su sueño. Y luchó por él: auto-financió su proyecto con 6 millones de dólares con los beneficios que obtuvo vendiendo/importando chaquetas de cuero a Corea (un verdadero tiburón de los negocios, todo hay que decirlo) estudió, se formó para hacerlo realidad. Solo había un problema y era su ausencia total de TALENTO en cada una de las funciones que suplió en esta película. Pero no se desanimó. ¿Qué la mitad del equipo abandonaba el rodaje por pura vergüenza ajena? Él no se desanimó. ¿Qué la gente no sentía la "tensión" dramática de este melodrama y se reía a cada plano? Pues digo que en verdad, es una comedia. Y es su opinión sobre la tuya.

En definitiva, los caminos que llevan al disfrute son inexplicables. Y *The Room* es un claro ejemplo de ello.

UN LIBRO DE CINE: CUATRO CHUTES Y UN FUNERAL

👤Freewheelin Franklin *Murcia (España)*

¡MALDICIÓN, TIENEN QUE VERLA! 21 de Agosto de 2011

Es cierto, la película es horrible, abominable, patética, monstruosa, deleznable. Pero deben verla. Todos ustedes.

Porque esto es el Santo Grial de las pelis malas, la mítica peli-tan-mala-que-es-buena; sí, créanlo, esa leyenda urbana se ha convertido en realidad gracias al visionario Tommy Wiseau, un señor que con su aspecto de criatura del doctor Frankenstein, greñuda e inexpresiva, y su falta absoluta de talento en cualquiera de las tareas que acomete (es director, guionista y protagonista del film) convierte lo que sólo sería una bazofia en manos menos (¿más?) capaces en una delirante parodia de... de... bueno, qué sé yo, del cine en general. Las sonrojantes escenas de porno softcore acompañadas por una banda sonora inolvidable, los diálogos absurdos que NUNCA vienen al caso, las situaciones completamente deslavazadas, la obsesión de los personajes por lanzarse pelotas unos a otros siempre que tienen ocasión... en fin, tantos y tantos detalles y situaciones carcajeantes que, simplemente, no pueden explicarse, tienen que visionarse. Eso sí, como ya se ha dicho en alguna otra crítica, es más que recomendable degustarla con amiguetes y unas cervezas. Les aseguro que no se arrepentirán.

👤Tricky Dick *McOndo (Chile)*

OBRA MAESTRA 6 de Septiembre de 2011

Porque la película es increíblemente MALA. Genialmente mala, y no uso la palabra a la ligera: realmente parece el trabajo de un genio más cercano a Bergman que a Ed Wood o Uwe Boll. Falla en todos los aspectos (fotografía, continuidad, actuación, dirección, argumento, diálogos) y sin embargo, no puedo dejar de verla. Una película por fin ha conseguido ser mala y entretenida, casi al punto de ser un auténtico placer culpable. Nunca decae el ritmo, a pesar de que existen muchísimas escenas que no aportan nada al ¿guión? y que llegan a ser repetitivas. Pero eso es lo que hace grande a *The Room*, un verdadero clásico contemporáneo. 10 pulgares abajo y 0 estrellas.

UN LIBRO DE CINE: CUATRO CHUTES Y UN FUNERAL

👤 Ojosdeperroazul *Loja (Ecuador)*

10 RAZONES POR LAS QUE VER LA PELÍCULA THE ROOM
31 de Diciembre de 2012

10 razones por las que ver "The room", una de las peores películas de la historia, tan mala pero tan mala, que se ha convertido en una película de culto...

1.- Porque el protagonista, -quien es además el productor, el guionista y el director- esté drogado durante toda la película y sea el actor-director (?) más patético e inexpresivo de la Historia del Cine. Un personaje que además no cuenta con una idea básica de lo que es limpieza personal, utilizando un único traje multi-uso durante toda la película con unas gafas de sol de 50 centavos. Por ser un actor (?) con tanto carisma, como un enemigo tuyo persiguiéndote con una navaja... En fin uno de esos tipos que un día amaneció y dijo voy a ser director, pudo reunir algo de dinero e hizo su "película"...

2.- Porque la fotografía (?) los escenarios (?) y la música (?) parecen extraídos de una película de porno vintage. Las escenas de sexo (?) son tan cutres como inimaginables. Una aversión cinematográfica sin precedentes. Una película repugnante que les provocará abstinencia, ganas de tomar un respiro y tratar de escuchar lo que hace mucho tiempo quiere decirle su ser interior...

3.- Porque las partes donde se supone que exista mayor clímax y tensión, sean lo mejor de la película... Imposible parar de reír. Anti-estrés garantizado. Ud. encontrará frases como: "Estoy bien como una flor", "Cuando va a nacer el niño", "No lo amo – yo la amo", "Tengo que pensar en mi futuro"... etc. etc... Es decir clichés para clichés...

4.- Que tenga un guión (?) tan... no sé cómo decirlo... estúpido... :D

5.- Que la protagonista "sexy" de la película no sea sexy y que por ella cualquier ser humano iniciaría un decatlón sólo para huir y escapársele... Un personaje femenino estereotipado, tan vulgar como el que más... y mucho más...

6.- Que el subtitulado esté doblado con una intención maliciosamente divertida. Por ejemplo, traducen "Jhonny" como "Juanito" o la palabra "sex" como "polvete" o "bitch" como "pécora"... :D

7.- Que el final –igual que toda la película- tenga un sin sentido tan cutre que hace que la película no decaiga en ningún momento...

8.- Que la producción se tome en serio a sí misma cuando debieron haber sufrido ataques severos de risa histérica cuando la estaban filmando...

9.- Que es descaradamente una muestra universal de lo que se puede llegar a hacer sin tener idea de lo que se hace... y finalmente...

10.- Que si eres un freak de corazón de seguro te va a fascinar...

▲Butcher *Burgos (España)*

OH HI, FILMAFFINITY! 12 de Septiembre de 2010

Imaginaos que vuestro sueño es hacer una película. Tú mismo escribes el guión, la diriges, la protagonizas e incluso la produces con tus ahorros. Una vez finalizada, llegó el momento de la verdad. Sin embargo, se desata la tragedia. Creías haber hecho un melodrama romántico, pero el público simplemente se ríe. Se ríe en las escenas que pretendían ser de mayor tensión dramática. Se ríe de los diálogos. En definitiva, el público se ríe de la película. Ante tal panorama, más de uno se hubiese retirado del mundo del cine de por vida, pero, ¿sabéis lo que hizo el bueno de Tommy? Venderla como una comedia negra. Olé sus cojonazos. (Si leéis la sinopsis esa es la impresión que da la película, pero que no os timen).Gracias a Internet esta película ha conseguido su (merecido) estatus de película de culto. No tiene nada que envidiarle a joyas como "Manos" o "Plan 9".

UN LIBRO DE CINE: CUATRO CHUTES Y UN FUNERAL

Su argumento, sus personajes, sus frases, sus situaciones y sus detalles son tan diarreicos que eclipsan el resto de apartados de la película. Simplemente vedla acompañados de alguien con quien poder ir comentando las "jugadas" de la película. Risas aseguradas.

Frase para la posteridad: "I did not hit her, it's not true! It's bullshit! I did not hit her! I did NAAAAHT!!! Oh hi, Mark."

World trade center

Título original World Trade Center (WTC)
Año 2006
Duración 125 min.
País Estados Unidos
Director Oliver Stone
Guión Andrea Berloff (Historia: John McLoughlin, Donna McLoughlin, William Jimeno, Allison Jimeno)
Música Craig Armstrong
Reparto Nicolas Cage, Michael Peña, Maria Bello, Maggie Gyllenhaal, Jude Ciccolella, Stephen Dorff, Armando Riesco, Jay Hernandez, Michael Shannon, Donna Murphy, Nicholas Turturro, Jon Bernthal
Género Drama | Terrorismo. 11-S. Basado en hechos reales
Web Oficial http://www.wtcmovie.com/

UN LIBRO DE CINE: CUATRO CHUTES Y UN FUNERAL

▲Agitador Nokturno <small>Bcn (España)</small>

"UN PETARDO" O "CONTEMPLE DURANTE 125 MIN. EL HERMOSO BIGOTE POSTIZO DE NICOLAS CAGE" 5 de Abril de 2007

El título de la siguiente crítica resume a la perfección las dos únicas cosas que se me pasaron por la cabeza mientras veía "World Trade Center" con la falsa esperanza de encontrar algo que realmente justificase el fatídico e inevitable derroche de tiempo y esperma:

1º: Menudo petardo de película, no sólo apesta a telefilme barato y sensiblero sino que, además, cuenta con un reparto que invita a la desilusión absoluta y al suicidio. Aunque lo peor de todo es que ya nos sabemos muy bien la historia que trata y no podemos culpar al creador del tráiler de ser un peligroso *spoiler* con patas, es decir, sabemos de sobra quienes son los malos, quienes son los buenos, y sabemos el triste final.

2º: Las dos únicas neuronas que trabajaban en mi cerebro (Neurona 1 y Neurona 2) estaban tan aburridas que se peleaban por averiguar si el bigote de Nicolas Cage era real o postizo (los argumentos de Neurona 2 me parecieron de mucho más peso y terminé creyéndola mucho antes de que Neurona 1 se fuese de fiesta al pene con sus demás compañeras, es lo que pasa cuando uno se aburre: al final hay que distraerse haciendo algo para no dormirse).

En cuanto a mi amigo Cage, no se equivoquen, no es que me caiga mal ni nada semejante, en realidad opino que se trata de un actor bastante cambiante, es decir, lo mismo lo vemos haciendo un gran papel, que lo mismo le vemos haciendo el gamba, hasta tal punto, de que tengan que ponerle un bigote al pobre hombre para que aparente algo más de seriedad.
En fin, supongo que la película de Oliver Stone habrá supuesto para muchos espectadores, aparte de una gran desilusión y un mal trago. Comprendo que eso de aburrir y reabrir viejas heridas durante 125 minutos pueda hastiar a cualquiera.
PD: Nicolas, quítate o aféitate ese bigote, hombre.

UN LIBRO DE CINE: CUATRO CHUTES Y UN FUNERAL

👤 Pataliebre *Albacete (Mauricio (Isla))*

TELEFILM A LA VISTA *19 de Septiembre de 2006*

En muchas ocasiones uno se puede quejar mucho de Oliver Stone. Que si odia América, que si tal o cual, pero nunca hasta hoy creía que iba a decir que Oliver Stone es un blando. Está claro que la historia del 11-S tiene que tener momentos sensibleros por la historia que cuenta, pero es que Stone se pasa de la raya con un montón con escenas que superan lo surrealista y con mucho, mucho relleno de más.

Stone ha cogido la historia perfecta para acallar las críticas que le ponen como uno de los que más critican a su país. Y él lo ha asumido y lo ha acabado haciendo. Una película blandísima, y lo que es aún peor, aburrida. No hay nada fascinante en ella y su estúpida BSO contribuye a hacerla aún más empalagosa.

Lo peor es que dos actrices muy guapas como Maggie Gyllenhaal y María Bello, que son buenas actrices, sean capaces de interpretar papeles como estos. Stone nos las enseña de más (nosotros si las queremos ver ponemos otra peli de ellas), pero aquí lo que interesa (nunca creí decir esto) es ver a Nicolas Cage y su compañero. Lo malo es que a Nicolas Cage se le ve en demasiados recuerdos más sensibleros y que lo que pasa mientras están atrapados no interesa demasiado. Ni Jay Hernandez, ni Stephen Dorff, ni Jude Ciccolella (Mike Novik en la serie *24*, y según parece también aparece Curtis de esta misma serie en la película, yo no lo he visto) cumplen, están bastante mal. Lo del marine es totalmente ridículo. Así que la mejor interpretación de la película es la de Jesucristo (en serio: esa escena con la botella es antológica, totalmente ridícula) en unas apariciones que hacen descojonarte pese a que Stone este contando algo tan serio como el 11-S.

Claro que el guión ya lo sabíamos, pero eso no es lo que importa. Lo que importa son las escenas y los diálogos que están en ese guión, y no hay ninguno acertado. Y lo que más me jode es que ésta es una historia que debería mezclar momentos muy duros (pero que muy duros) con otros algo sensibles. Pero es que todos son sensibleros.

Solo hay dos diferencias con un telefilm de antena 3 por la tarde:
1) Los nombres implicados en el proyecto (director, actores y todo eso).
2) Se nota que Stone cuenta con un presupuesto bastante cómodo para meter todo lo que él quiere.

Ahora tendré pesadillas con Stone gritando en mis sueños: U S A, U S A, U S A. Espero que duren poco.

Jack Torrance
Talavera de la Reina (España)

AVISO IMPORTANTE: ESTA PELÍCULA TE HARÁ SUFRIR MUCHO
3 de Octubre de 2006

Voy a intentar describir la película con palabras y frases cortas, ya que no puedo expresar todas las ideas que me vienen a la cabeza, no me cabría:

- Larguísima (2 horas y 5 minutos de agonía, aunque en realidad la película muere tras la primera media hora).
- Lentísima (se hace insoportable).
- Patriótica 100 % (el marine es sin duda lo más absurdo de la película. Bueno no, ahora que lo pienso hay otra cosa peor...)
- Sensiblera 200 %.
- La americanada más grande que he visto jamás.
- Patética. He perdido el respeto por Oliver Stone.
- El guión no es de Andrea Berloff, sino de George W. Bush.
- Es la primera vez en mi vida que he estado a punto de abandonar el cine.
- Pantomima.
- Milonga.
- Manual de tópicos, puro Hollywood: *american way of life*, banda sonora, patético y deplorable final feliz.
- Encefalograma plano.
- Dirección artística: una mierda.
- Tópicos hollywoodienses (si, más aún...)
- Estafa de peli.
- Vergonzosa.

De 0 a 10 la doy 1 punto por dos razones: una diplomática y otra real:
- La diplomática: la primera media hora es, al menos, potable, y las escenas del derrumbe son impactantes.
- La crudamente real: porque aquí la votación mínima es 1...y me callo ya, porque no merece la pena seguir.

Anuncio publicitario lava-cerebros directo de los USA. Totalmente sesgada, nos cuenta una historia que poco tiene que ver con lo que realmente pasó allí el 11-S: el drama de dos familias (que al final acaban bien, decepcionantemente) ¿¿¿¿¿¿ ?!?!?!?, de dos protagonistas que no tienen nada que ver con el significado de todo aquello (si la historia se ubicase en vez de el WTC el 11-S, en un terremoto de San Francisco, es lo mismo). La película no significa nada, no tiene sentido.

Sino un ejemplo: lo de Jesús... pfff. Esto ha sido el culmen del 'pastelote' de la peli: ¡sólo le hubiera faltado que en vez de salir con una botella, hubiese salido con una coca-cola...! Lo de Jesús es el peor pegote que he visto jamás en una película.

Txarly *Qingoco (China)*

EL CUARTO OSCURO 29 de Abril de 2007

No esperaba gran cosa. Como bien apunta 'MBastardo', el endiosado vive de saldos: *Platoon, The doors, JFK* y *Wall Street*. No puedo estar más de acuerdo, aunque JFK me pareciese plana del todo. Desde entonces, la autoproclamada voz crítica de América nos regala cada equis tiempo unos pestiños político-sociales nulos en intensidad y vacíos de substancia, alternando despropósitos como la del Orlando en las Cruzadas o plagiando películas como *Red Rock West* en su *Giro al infierno*. El endiosado tuvo su época creativa desde mediados de los ochenta, a primeros de los noventa. Y ahí terminó. Sé que no se da cuenta. Lo sé. Piensa que es bueno, muy bueno, una especie de crack que va de 'rojeras' y que es más facha que los escritos semanales de Arturo Pérez Reverte.

¿Y la película? Pues un tufo del que ignoro su presupuesto inicial, pero si descontamos los efectos especiales de los aviones impactando contra el WTC (increíble ausencia de imágenes después de films como *Armagedon*), el ahorro considerable al filmar dos tipos maquillados a oscuras durante una hora, y la ausencia de estrellas de

postín... pues hacen de esta película uno de los mayores pelotazos recaudatorios que se habrá llevado el endiosado para martirizarnos en breve con un nuevo proyecto, que conociéndole, o bien tratará sobre una biografía de Martín Luther King, sobre la caza de brujas, la guerra del golfo (y no saldrá Bush), el 'Irangate', la guerra civil americana o la guerra del Líbano, en la que sólo se filmarán marines afectados por el camión bomba y radicales islámicos blandiendo *aks* a toda pastilla.

Film lamentable por las pocas ganas de contar una historia con un mínimo de nervio.

Apresurado debido a que no lo había hecho nadie. Cansino por lo plano, estéril y obvio, tanto de la propuesta inicial como de su resolución. Aburrido hasta la desesperación ante la ausencia constante de clímax. Sensibilidad, como bien apunta más de una crítica, de telefilm barato y sin argumentos. Anodina propuesta de un tipo que una vez tocó el cielo nadie sabe bien por qué.

De Nicolas Coppola Cage mejor ni gasto caracteres. El teclado de este ordenador no merece esos golpetazos contra sus letras. Lo del marine de los huevos me parece uno de los mejores momentos humorísticos de los últimos tiempos, así como Jesús repartiendo litronas a los desfallecidos amigos. Y lo mejor viene al final, en los primeros títulos de crédito, los cuales sólo pretenden conmover citando la cantidad de muertos y haciendo referencia con nombres y apellidos a todos los héroes de la Policía Portuaria. Ya puestos, que aparezcan los 2.700 y pico, ¿no?, ¿o es que hay muertos de primera y de segunda? Lamentable, pero lamentable hasta decir basta.

Además, si hablamos de supervivientes que salieron por su propio pie, el más famoso (y lo sabe todo el mundo) fue uno de Bilbao que iba con M. Atta en el avión. Lamentable a más no poder.

La sinopsis es la siguiente:

UN LIBRO DE CINE: CUATRO CHUTES Y UN FUNERAL

ooooooooooooooooooooooooo

_____..........................o
_____..........................o.o......o
_____..........................o...ooooo
_____.....................ooo.....ooooo
_____..........................o.o
_____..........................o...................Ahí va uno de Bilbao

ooooooooooooooooooooooooo

ooooooooooooooooooooooooo

UN LIBRO DE CINE: CUATRO CHUTES Y UN FUNERAL

.Grandine _{Honor al Sabadell! (España)}

OCHO MOTIVOS PARA NO VER ESTA VOMITIVA BAZOFIA
21 de Septiembre de 2006

1. Nicolas Cage, un actor mediocre tirando hacía el montoncillo. Lo único bueno que ha hecho en su carrera cinematográfica es *Adaptation*; ¿lo demás? Auto-emular sus interpretaciones hasta límites desesperantes y fuera de lo común. Aquí tampoco hace absolutamente nada, un papel que por correos lo habría hecho hasta yo.

2. Oliver Stone, una castaña como director, que en su vida sólo ha hecho un par de films que merezcan mención, y un gran humorista cuando tiene a Castro delante. Como realizador le sobra sensacionalismo, le falta holgura y profundidad, y nunca llega a crear esas grandes sensaciones que hacen que uno se remueva por dentro (e historias no le han faltado).

3. El seguimiento 24 horas a las familias de los protagonistas, con la sensiblería por doquier que ello conlleva, pero haciendo hincapié en dos horrendos personajes, llevados con seriedad (aunque se me estime imposible) por Gyllenhaal y María Bello.

4. El aburrimiento constante que ofrece dicho seguimiento, puesto que además de no aportar absolutamente nada, se termina volviendo monótono para el espectador, haciendo que determinados puntos se tornen aburridos, insustanciales y repetitivos. Tampoco mejora la situación bajo el World Trade Center, donde se suceden los diálogos entre los dos protagonistas sin demasiado interés.

5. El personaje del marine, una tontería como una catedral. El muy imbécil le dice a un cura que debe ir a ayudar, y no se le ocurre otra cosa que irse a la peluquería a raparse. ¡Ole tus huevos, majete! Una idea para Stone: un film que gire en torno a este mítico de la pantalla, que se titule *Jarhead* (cabeza hueca) -aunque pueda oler a plagio-, y

que trate en forma de crítica punzante el sufrimiento que padeció dicho marine durante su entrenamiento para terminar tan mal de la cabeza.

6. La duración es excesiva. En dos horas no cuenta prácticamente nada. Mucho se habló de ensalzar la labor que hicieron los agentes del orden, que se ve sepultada a la media hora, y de mostrar la cara más humanitaria de la ciudad, cuando en realidad lo único humanitario que debe haber en todo el film, debe ser el olor del hueco donde se encuentran nuestros dos protagonistas.

7. Que se ría en la cara de los espectadores con secuencias tan patéticas como la de Jesús y su botellita de agua. Otra idea para un film, Stone: en esta ocasión, tratará sobre el cuerpo policial, y la crítica será vertida alrededor de lo que deben multar a los camellos y fumar, a posteriori, para tener visiones tan chungas.

8. "El endiosado" (dixit Txarly) nos vuelve a tomar el pelo de nuevo. Primero se fue a Cuba para no contar nada, más que las estúpidas batallitas de Castro, y ahora ni se mueve el muy cabrón, se queda en USA para no contar nada, más que un relato que conocíamos de antemano y sobre el cual no aporta más que broza, sensiblería barata y deplorable patriotismo rezumante por todos los lados.

Si alguien es masoca, y aún le quedan ganas de verla, sólo puedo mentar dos motivos para que lo hagan: María Bello y.... María Bello.

[•REC]³ Génesis

Sandro Fiorito *Madrid*
(España)

PERDÓNENME 26 de Marzo de 201

Esta crítica va sobre pedir perdón. Sí, perdón por no haberme unido al corro de la patata que tenían montado el resto de los asistentes de la sala, que se reían a carcajada limpia durante el visionado de una película que se dice de terror. Qué daño hace recordar que reírse es gratis, porque aquí con esa excusa tiraban las risotadas hasta por debajo de las butacas. Y no eran de esas risas perplejas ante la estupidez que están presenciando sino de esas que para colmo disfrutan con el espectáculo al que asisten. Les dicen que es un solomillo de primera, el carnicero les pone un par de huesos roídos, y encima se ríen. Y aplauden, como los monitos esos que llevan platillos. Perdón por creer que esta película forma parte de una saga que con su primera entrega consiguió llegar a ser terrorífica y con la segunda -pese a la notoria bajada de nivel y aumento considerable de sus defectos- deleitarnos con algunos momentos magistrales. Perdón por haber leído 'precuela' en lugar de 'parodia'.

Perdón por haberme puesto las expectativas más bajas de la historia para -tiene narices- no llegar ni a cumplirlas. Perdón por creer que los zombis hacían muecas muy graciosas y daban más pena que miedo. Perdón por haber pensado que el director de la película bien pudiera ser Santiago Segura. Perdón porque no me haga gracia una película de terror, ni una de comedia con un humor tan simple, tan barato, tan inocente. No tengo que disculparme, en cambio, por el hecho de que me hayan gustado las interpretaciones de Diego Martín ("Policías, en el corazón de la calle", 2003) y Leticia Dolera ("Prime time", 2008), sin los cuales no quiero imaginarme qué habría sido de esta película.

Y tampoco por haber disfrutado con una escena -una de las pocas que me llevo de aquí, junto a otro aislado par- de la guapa actriz ya citada al ritmo del *Gavilán o paloma* de Pablo Abraira, arriesgada elección de un tema que hace muy buen contraste con el momento en el que aparece. Destacan también los meritorios efectos de sonido y, como siempre (esta vez durante mucho menos tiempo, aunque con mejor resultado) las escenas con la cámara al hombro, nerviosas, realistas.

La película, dirigida en solitario por Paco Plaza (Jaume Balagueró se queda en la producción), supuestamente quería meternos en situación y hablarnos del origen de los zombis patrios, pero se queda en una mala comedia negra con pretensiones de terror al por mayor, empañando de sangre y violencia -pero en plan cutre- el convite de una boda que casi gustaba más antes de la invasión de los muertos vivientes. Una película que no se puede tomar en serio y que en su vertiente cómica -al menos a este servidor- no hace ninguna gracia.

La conclusión que el argumento saca del inicio de esta epidemia es tan pobre como tontorrona, recurriendo a los típicos y tópicos viejos cuentos religiosos en los que sólo faltaba pronunciar "vade retro, Satanás". Más que infiel, es indigna con el espíritu que se consiguió transmitir en las anteriores entregas, que parece parodiar. Y más aún, es completamente innecesaria porque no aporta nada. Los propios creadores de esto riéndose de sí mismos, con escenas que muchas veces consiguen ser esperpénticas, rocambolescas. A lo mejor es que me equivoqué de sala y estaban dando conjuntamente alguna versión alternativa en plan humor (del malo). Para una vez que no me acompaña a un pase de prensa a las diez de la mañana mi orquesta sinfónica de rugido de tripas. Qué mala hora, leche.

¿Y qué más? Ah, sí, que no me hagan caso de nada. Que al final en la sala hubo gente que hasta aplaudió mientras yo salía despavorido. A mí no, a la película.

Doc10 León (España)

NOS VAMOS DE BODA 16 de Julio de 2012

Empezar diciendo ante todo que esta no es más que una humilde opinión personal y que seguramente en nada pueda compararse a las críticas de los que verdaderamente saben; pero de todas formas, ahí va.

No cabe duda de que la saga [REC] es una de las mejores que el cine español de terror ha dado en mucho tiempo, puesto que no estábamos acostumbrados a este tipo de cine hasta que muy acertadamente en el 2007 dos de los directores más prometedores del panorama español unen sus fuerzas (de nuevo, después de su incursión en operación triunfo) para crear un producto que ante todo es novedosos y que rompe con todo lo que se estaba haciendo hasta el momento en España.

Obviamente tanto crítica como público (que es a fin de cuentas lo que importa) se montaron al tren diseñado por el tándem Plaza y Balagueró. Dos años más tarde, llegó su secuela; para muchos una digna y más que memorable continuación (servidor entre ellos, porque considero que para que una secuela sea buena debe evolucionar, ir más allá de lo que la primera entrega ofreció, y esta lo consigue, y con creces. Es sorprendente el cambio de rumbo que le dan a la historia) pero para otros fue una de las peores secuelas que jamás el cine conoció (lo que se debe a ese cambio de rumbo de la historia)... a pesar de todo ello, el film se convirtió en un éxito de taquilla.

Ante tal éxito no se anunció una, sino dos entregas. La 3 que ocupa esta crítica ha sido dirigida en solitario por Paco Plaza y protagonizada por Leticia Dolera y Diego Martín. Y la 4, y final definitivo, anunciada para 2013 ó 2014 y que concluirá Balagueró.

UN LIBRO DE CINE: CUATRO CHUTES Y UN FUNERAL

Llegados a este punto, muchos de los fanáticos de REC nos preguntamos: "¿Dos películas más? ¿Será esto un inventó para sacar más dinero? ¿Qué más pueden ofrecernos? ¿El cambio de cámara en mano a cámara convencional será adecuado, sentará bien a REC?"...

Temeroso ante todas estas dudas que se me planteaban fui al cine a ver la película después de "repasar" las dos primeras partes. La salida fue un tanto extraña, me había dejado helado, brutal, cómo se puede reinventar una saga con cada nueva entrega...no me lo explico. ¡Brillante, bravo Plaza¡

Pero, metámonos un poco en la película. Ésta se vendió como el génesis de la historia, lo que vendría a ser el origen de la misma. Pues, siento deciros que NO es así, los propios actores poco antes de estrenarse la película lo dijeron, se trata de un capítulo aparte, un "spin off" podríamos denominarlo... esto puede provocar cierto rechazo en el espectador que acude a ver una explicación del fenómeno REC, pero ante todo hay que tener en la cabeza grabado a fuego que las películas hay que verlas con mente abierta. Las expectativas pueden frustrarnos una vez visionada una película.

De manera que ¿cuál es la historia? Pues bien. Nos vamos de boda paisan@s. Los primeros 15 minutos son al más puro estilo REC, cámara en mano, salidos intentando camelarse a las guapas de la fiesta...es decir, se plasma a la perfección el estilo REC. Una vez pasados los 15 minutos, (podríamos decir de presentación) Plaza, nos sumerge en un auténtico infierno, donde dos personas enamoradas tratan de luchar por reencontrarse. Hasta aquí pensamos...mmm, esto es otra película más de zombis... pero NO, es la reinvención misma. Es contar una historia que todo el mundo conoce desde otro punto de vista, con otro formato añadiendo algún que otro matiz (por ejemplo los espejos y Medeiros). Y es que lo que se nos vende es la historia de dos personas que sacan de sí sus instintos más primitivos para poderse volver a ver, para poderse decir de nuevo *te quiero y quiero pasar mi vida contigo.*

Es por tanto un grito al romanticismo, al amor que Plaza siente por REC y que siempre sentirá... es su final en la saga, sí, ¡pero qué final!

Los actores están fabulosos porque ellos se creen a sus personajes, saben discernir el límite entre seriedad y parodia. (10). Es cierto que el punto flaco de esta película ha sido meter a Medeiros, porque se nota como que es con calzador... y para concluir el final, QUE FINAL, es 100% REC, es absolutamente brillante y como no, original... porque claro, REC nos depara siempre las mejores sorpresas para el final. NO HAY MÁS QUE DECIR... absolutamente recomendable. (Esperamos con ganas el final, convencidos que Balagueró dará el toque maestro final)

DelCharls *La Coruña (España)*

REQ UETEMALA **3 de Enero de 2013**

Rec 3 se puede resumir en una sola frase: como comedia gore, muy floja; como película de terror, pésima.

Está muy bien que Paco Plaza haya intentado refrescar la saga con un radical lavado de imagen, removiendo todo lo que hizo a mi parecer tan especial la saga Rec. Con esto me refiero al cambio de los planos en primera persona con videocámara por un enfoque cinematográfico, a la inclusión de banda sonora, al escenario más abierto, no tan claustrofóbico, y por último a las dosis de humor.

Siempre he dicho que las novedades, la originalidad, no son criticables, así que si Paco Plaza quiere dar un cambio a la saga y aportar su estilo propio que la diferencie de Balagueró, estupendo.

Me ha sorprendido leer que Diego Martín y Leticia Dolera hacen unas actuaciones brutales en esta película. Bajo mi punto de vista, únicamente el tal "Atún", al que se le ve cómodo con sus gafas hipster y sus profesionales movimientos de grabación, cual futuro Álex de la Iglesia.

También se salvan los colegas descerebrados de los novios, que están bien metidos en su papel, ya que uno llega a creer que son verdaderamente descerebrados.

UN LIBRO DE CINE: CUATRO CHUTES Y UN FUNERAL

El guión flojea por todos lados, lo peor de la película a mi parecer. No se transmite la tensión de la situación en absoluto. Conversaciones cutres en momentos inadecuados provocan "what the fucks" en mi cabeza de manera continua. Lo mejor de la película es John Esponja, profesional hasta el último minuto, y las pintas de Koldo con la armadura de Playmovil en talla para humano. El caso es que la película es basura. Pero no debido a las novedades incluidas sino que...

...

... no se puede ser más descarado copiando a *Evil Dead*: meter la motosierra, la amputación de la mano poseída/infectada de la protagonista, el toque de armadura medieval en plan caballero atemporal, el humor macabro (aunque sin pizca de gracia). Sólo faltó un primer plano de la Dolera descojonándose de risa tras cortarse la mano.

La entrada de los primeros zombis saltando como monos al interior del recinto parecía el abordaje de los niños perdidos al barco pirata en Hook. Muy artificioso, sin duda.

Koldo está más perdido en esa fiesta que un hijo puta el día del padre. Colega, hay zombis a tu alrededor. Espabila, muévete, deja de andar como 'un moñas' y mirar pantallitas con cara de enamorado preocupado. ¿'Pa qué dejas la maza tirada? ¿Y el escudo? ¿Pero a qué andas, gilipollas? Macho, el panchito acaba de desaparecer en tu cara, ¿y te vas andando tan tranquilo? O tienes los huevos cuadrados o estás ciego (¿de amor? Qué bonito)

Los zombis puestísimos, cual concierto de tecno dance, escuchando al cura.

"¡Me cago en mi abuelo sordo y su puto sonotone!" Esta frase es lo único bueno de la película.

Mención aparte para la pedazo salida abierta cubierta con dos plásticos blancos, incólumes, por la que se cuela Koldo con su churri infectada. Todo tan blanquito, y tan abierto, para que los zombis pudieran escapar fácilmente del recinto. No vaya a ser que dos

Puertas cerradas a cal y canto recuerden a la primera Rec. Bien pensado, Paco.

Y ya el súmmum final, apoteosis del amor. Clara infectadísima, con un muñón cerca de su cara, los ojos rojos cual yonki resacoso etílico que ha olvidado echarse Vispring; vomitando sangre, con efluvios repulsivos alrededor de su boca... y después de los floji-besos del principio de la película, viscosos y sin amor, va Koldo y le mete un morreo pasional. ¡Y con lengua! ¡Allá va la lengua! Y al final va y le agarra la mano. El amor siempre triunfa. Gracias, Paco Plaza.

Ali G anda suelto

Título original Ali G Indahouse
Año 2002
Duración 88 min.
País Reino Unido
Director Mark Mylod
Guión Sacha Baron Cohen & Dan Mazer
Música Adam F.
Reparto Sacha Baron Cohen, Michael Gambon, Charles Dance, Kellie Bright, Martin Freeman, Rhona Mitra, Barbara New, Ray Panthaki
Género Comedia

GOMAESPUMA IS INDAHOUSE
25 de Febrero de 2014

No voy a profundizar en los aspectos técnicos. Ésta se trata de una producción puramente británica, una comedia de desarrollo lineal y e historia bastante simple, pero con muchas carcajadas garantizadas; una de las pelis con las que más he reído, y eso es lo que importa en este género. Ojo al dato porque luego dicen que el cine europeo es flojo. El actor protagonista, Sacha Baron Cohen, está metido también en el ajo del guión.

Es del tipo humor apocalíptico, como digo yo. Es evidente que es un tipo algo ofensivo, y por ello, no me extrañaría que a ciertos colectivos no guste nada, y que las mujeres la detesten por su tono altamente machista; pero por eso mismo triunfa tanto. Por otro lado, no cabe duda de la importancia del dúo cómico Gomaespuma para el éxito de este film –de la versión española, se entiende. Ellos ponen las voces al protagonista, a sus dos amigos y alguno de relleno (unas voces tremendamente graciosas, por cierto). Para mí un gran acierto, ya que sin ellas el personaje de Ali G no molaría tanto (ni los otros que tocan, tampoco), eso está claro.

Todo es cachondeo en esta cinta, un verdadero despiporre apoteósico y demoledor. La particular *crew* de Ali G no podía ser menos desternillante, formada por un blanquito al que le encantan las rimas y un gordo –también blanco-, que solamente abre la boca para comer; y el cabecilla, Ali, DJ retirado debido a una lesión en el dedo mezclador, asegura ser de raza genuina negra. A éstos, por supuesto, hay que sumar sus opositores de otra zona de la ciudad, encabezados por el carismático e inteligente Hassan B (bastante más inteligente que el propio Ali), un negrata de verdad, con sus pequeñas trenzas en la cabeza y todo y máximo rival del DJ ("El este mola más..."), en una pugna continua entre el Eastside y el Westside. El cartel se completa con actores de gran calibre, como el primer ministro Michael Gambon, la mano derecha, el 'porculero' y cabrón al que da vida el impecable Charles Dance (papá Lannister en juego de tronos, y atención a la escena del final...), la imponente y guapa Rhona Mitra, y algunas apariciones estelares entre las que destaca Naomi Campbell. La novia del prota, la rubita feílla, no sé cómo se llama y no me gusta demasiado, pero también está por ahí, jodiendo en la película.

Y ya que nombro a la Campbell, empezaré ahora con las rayaduras de alto nivel de las que presume *Ali G anda suelto*, como cuando le está metiendo su novia la típica "chapa coñazo", él le replica que no tiene razón porque siempre está pensando en ella, y acto seguido, el notas empieza a imaginarse ante la mismísima pantera del alto modelaje: ella termina pidiéndole que le eche cremita solar, que le ponga especial atención en pechos y canalillo, ¡alucinante momento! Otra 'rayadura' de este tipo, y muy buena, sucede cuando Ali va a la oficina del presidente y ve entrar a Kate

por la puerta; entonces, sencillamente lo empieza a flipar con la pedazo piba, a la cual se le menea el pelo estilo súper-sensual-atrayente, y todo mientras oímos la canción "Freak me", de Another level; ¡Impresionantemente conseguido por lo bien que queda la escena con esa música!

Si no aún os he convencido os diré que el protagonista saca un R5 turbo amarillo tuneado de pies a cabeza (o de ruedas a techo), una auténtica 'fardá', y por si eso fuera poco, hay otro el R5 arreglado, de color gris: el de Hassan B, tope guapo. No cerraré sin citar un momento realmente inolvidable para mí, que es ni más ni menos cuando Ali se queda sin el 'buga', y sale a la calle, ¡atención!, sale con el carrito de su abuela, pero no le importa ¡Con dos cojones! Está sonando el temazo de Ja Rule al "Put it on me", imagináoslo joder. Luego, al ir aparcar, una viejita le quita el sitio. Pero hay más canciones chulas, del techno y del rap mayormente, no sólo las que yo cito.

Vamos, que en esta peli molan hasta las letras del final, literalmente, pues en ellas pone a parir a su rival en los cines de todo el mundo, el mismísimo Harry Potter: "Y tú Harry Potter, seguro que te la matas a pajas, pero en el rodaje me he tirado a tres, ¡y una se hizo un *finger* solita!" ¡¡¡Quiero una segunda parte!!! DA END.

El grupo de Ali no puede ni ver a los chungos del este. La vida en el "ghetto" no es fácil, pero juntos siguen adelante. Y es más, el bueno de Ali José ayuda a "sus monstruos", los chavales más marginales del barrio, pero pronto empezarán los problemas: la noticia es que van a cerrar el centro de los monstruos. La carrera política del DJ comienza cuando el segundo le 'ficha', por ser un inútil y un imbécil integral, con la oculta intención de desbancar al presidente, pero el señor G no es tan tonto a todos parece...

Esta peli es un desmadre total, de verdad. Me encanta de principio fin; desde que aparecen los pintorescos pistoleros de banda y las dos "guarris" que tienen mucho trabajo para chupar el miembro de Ali, como ellas mismas comentan -esto es un sueño-, hasta que Ali es nombrado embajador de Jamaica, y otra vez fiesta y despiporre. Música, juerga, muchas pibas en bikini, toques de bombo y tambor con la mano, y el pedazo de canuto que se fuma de dos palmos de largo, jaja, soltando tanto humo que hasta se produce una pequeña

'fumata blanca'. Atención aquí a "Reggae ambassador", la cual posee un ritmillo muy bueno, para que sepáis que la música acompaña la acción a la perfección. Como dice Ali: "Gloria bendita."

A los amantes de risas y buenas carcajadas no defraudará. Llegados a este punto sólo puedo decir una cosa: RESPECTO.

Algunas de las frases más potentes, ya incrustadas en la jerga colectiva española, para los que somos más modernos, obviamente:
- Haciendo campaña electoral con un megáfono por las calles de la ciudad: "¡Votad a G..., G, G, G, al hijo puta G!". Después llama a una casa, y el dueño, un vejete, le atiende en la puerta, al que Ali pide el voto: "¿Va apoyar la causa de partido tal y tal?", a lo que el vecino responde sin pensarlo: -¡Ni de coña!
- Haciendo sexo con su novia Julie dentro de un diminuto coche, ella le dice: "Acero toledano".
- "Jennifer López, Jennifer López, Jennifer López haciéndose un bollo con Pocahontas." A continuación, el presidente, que los ve por la ventana, pregunta muy intrigado a su mano derecha: "¿Qué hace el jardinero cascándole una paja al tonto del pueblo?"
- "Prepárate periquita, porque del pelo te van saltar chispitas...", cuando Kate le busca en su casa para hacerle fracasar con... sexo.
- "... para ser piel roja ni rimas mal."
- "Necesito encontrar una cinta de menda montando a mi Vespa."
- La asistente cañón seduce a Ali para frenarle, diciéndole en plan a saco total: "Que no se derrame nada... Venga, un buen manguerazo." Lo que viene a continuación es mejor todavía, un momento alta tensión, porque Ali, con mucho esfuerzo, se resiste y no le baja las braguitas a Kate (que buena está, por Dios). El mensaje que llevan las bragas es claro: "Keep it real". Otra razón para verla –la película, no a la actriz.

Momentos súper-mega chocantes:
- Al principio, Ali reparte premios a los chavales: "Y tú, mejor coche robado del año, además de ser el niño más pajero."

- Cuando se reúnen todos los del este y el oeste para robar los documentos clave al corrupto. Ali les ha dicho que vengan con ropa de camuflaje. Cuando los ve se queda 'tó flipao', porque están todos con ropas de guerra, sí, pero de colorines. Se les queda mirando y dice muy serio: "Parecéis los putos *Action man.*"
- Tiene que trabajar codo con codo con los políticos, pero el tío no se pone traje, sino unos chándales guapísimos. Así que pensad en la pinta de Ali G, ¡y corriendo en patinete por los pasillos del congreso! Luego hay otros grandes momentos, como el de la "montaña pelada" de la reina Isabel, y las frases masoquistas delante de toda la cámara.
- También hay 'mariconismo', cuando el pequeño y el gordo se quedan solos encerrados...
- Combate final: Ali contra el corrupto: "Jennifer López, ¿Qué estás súper-salida y te quieres tirar a este tío? Mira, mira, atrás tuya: un marciano con sus antenas y todo...", Ali intenta despistarlo de varias manera, pero no cuela.
- Hacia el final, la tropa completa del barrio se junta y forma una enorme cadena humana para seguir con su estrategia (conectar una batería de coche) y arruinar los planes de su enemigo. El sorprendente resultado es que juegan al *teléfono escacharrao*. De esta manera, el primero dice: "Ya está, ya podéis conectar la batería", pero atención, porque después de este desmadre que os he contado viene lo mejor, cuando el último componente de la cadena dice claramente: "Guarra esquinera, chúpamela." Yo no podía para de reírme.

Hay muchos más momentos cachondos, graciosos, bárbaros y desternillantes; y eso sin mencionar la aparición estelar de Borat (peli que desde aquí recomiendo) ni la escandalosa cumbre de las Naciones Unidas, en la que Ali y sus amigos tienen qué ver, como no podía ser de otra manera. DA REAL END.

Quiero ser como Beckham

Título original Bend It Like Beckham
Año 2002
Duración 110 min.
País Reino Unido
Director Gurinder Chadha
Guión Gurinder Chadha, Paul Mayeda Berges, Guljit Bindra
Música Craig Pruess
Reparto Parminder Nagra, Keira Knightley, Jonathan Rhys-Meyers, Anupam Kher, Archie Panjabi, Shaznay Lewis, Frank Harper, Juliet Stevenson
Productora Coproducción GB-USA-Alemania
Género Comedia. Romance | Deporte. Fútbol. Adolescencia

¡DADLE COMO BECKHAM, NENITAS!
9 de marzo de 2014

La directora, nacida en Kenia y de ascendencia india, tiene pasaporte británico, aunque por no lo parezca por el nombre (y si te fijas en él parece de hombre). Nos encontramos una vez más una mujer a los mandos, y con excelente resultado. Chada ya está acostumbrada a manejar en su oficio historias sobre indios –de la propia India, de donde Ghandi; no de los indios con arcos y flechas y plumas en la cabeza, muy importante tener claro esto-, pero salvo éste, no ha realizado ningún film destacable. Ella y su marido sin los artífices del guión, y también ha participado otra persona como podéis observar en la ficha, pero sólo con el nombre no sabría deciros si es un hombre o una mujer.

La cinta está rodada mayormente en Londres, zona deprimida próxima al aeropuerto, además de aparecer los barrios famosísimos de Soho y Picadilly circus. Como dice José Mota, si hay algo en Londres eso son londinenses –y muchos indios (ingleses se entiende).

Ahora pasemos a las partes que molan, al bacalao como digo yo. El apartado de los actores aprueba de sobra, aunque tampoco diría que las actuaciones son para tirar cohetes. Primero voy a hablar de una de mis musas, la fabulosa y preciosa Keira. Desde que la vi la primera vez en *Piratas del Caribe* me encanta, todo un placer verla, si

bien aquí, en *Bend it like Beckham,* la encontramos quizá en el papel más flojo de toda su carrera. Ésta interpreta a Jules; parece un chicopero no lo es. No puedo irme sin decir que me parece estupenda, siempre muy profesional, como todos los actores ingleses —hay que ver la buena labor que hacen: no puedo dejar de sorprenderme cada vez los veo en las pantallas. La que mejor actúa aquí es sin duda Parminder Nagra (Jess, la protagonista), una morenita guapa y muy graciosa, y por qué no decirlo, con bastante atractivo, luciendo más que la propia Keira (no me puedo creer lo que estoy escribiendo). Parminder lo hace realmente bien, me gustaría verla en otra peli al mismo nivel. El que hace de entrenador no le conozco, pero la verdad es que su actuación es muy pobre. Este es Joe, el guapito de la peli. Los padres están bien, sobre todo la mamá de Jules, con mucha chispa y comicidad —sobre todo para sospechar continuamente de su hija.

Yo pensaba, escuchando el título, que sería otra petardada de sobremesa, y más teniendo en cuenta que trata de dos muchachas que juegan al fútbol, pero no es así. La historia que nos cuenta este equipo británico de indios es muy interesante y entretenida. La peli es alegre, posee ritmo, momentos de risa y colorido, tiene argumento y está muy bien llevada. Consigue que empatices con la desdichada protagonista, no dejas de disfrutar y sufrir con ella con el devenir de los acontecimientos. Las películas que se basan en un deporte son todas malas, pero en esta ocasión no es igual, debido a que es sólo el trasfondo, un escenario deportivo que sorprendentemente... ¡bueno, que las escenas de los partidos hasta me resultan efectivas e interesantes!

Aparte de colorido indio típico, la musicalización es potente y está muy bien lograda, con canciones pop y de ritmos hindús muy movidos, las mejores de la cinta (a mí no sé qué es lo que pasa, pero esos ritmos y bailes me hechizan. Me pasó igual con la parte final de la fabulosa *Slumdog millionaire*).

Jess conoce a Jules jugando al fútbol en el parque, y la chica juega muy bien, pero sus padres (sobre todo el padre, extremamente tradicional) no le dejan hacer nada a la pobre, siquiera apuntarse en el equipo local. La muchacha india es convencida por su nueva amiga y se une al equipo sin decir nada a los padres. Es entonces cuando

empieza la cadena de problemas para ella. Los padres la comparan continuamente con su hermana, seguidora recta y fiel de los ideales y costumbres hindús. De esta manera los conflictos con el padre se suceden, y la verdad es que atosigan demasiado a la muchacha: "Haz esto, no hagas lo otro, estudia, sé religiosa a más no poder, y... ¡te vamos a buscar un esposo indio que tenga bienes! ¿Por qué no te pareces más a tu hermana?"

Luego llegan además las disensiones con su amiga ligarse al entrenador. En la trama no falta el importante para las comedias factor enredo, si bien no me decanto por que sea una comedia pura, es algo más. El momento 'zapatos' es destacable y francamente gracioso, cuando viene de comprarse las botas para el futbol y las meta en la caja de los zapatos de vestir para que no las descubran; otra es la madre de Jules, quien vive obcecada con que su hija tiene un lío amoroso con Jess... eso, y más cosas.

UN LIBRO DE CINE: CUATRO CHUTES Y UN FUNERAL

Días extraños

Título original Strange Days
Año 1995
Duración 139 min.
País Estados Unidos
Director Kathryn Bigelow
Guión James Cameron, Jay Cocks
Música Graeme Revell
Reparto Ralph Fiennes, Juliette Lewis, Angela Bassett, Tom Sizemore, Michael Wincott, Vincent D'Onofrio, Josef Sommer, Glenn Plummer, William Fichtner, Richard Edson, Brigitte Bako
Género Ciencia ficción. Fantástico. Thriller | Cyberpunk. Thriller futurista

EN LA CIMA
13 de Marzo de 2014

DÍAS EXTRAÑOS. Señores y señoras, apunten sin reservas este título aunque hayan pasado casi 20 años desde su estreno. Estamos ante un excelente trabajo de Kathryn Bigelow, quien dirige de forma magistral y excepcional, respaldada en el brillante guión del que fue marido suyo antes de hacerse la peli, el genio James Cameron, y otro tío desconocido –la historia es de Cameron, cosa que no extraña pues es la hostia. La primera película destacada de Bigelow fue 'Le llaman Bhodi', y me pareció muy interesante. Tiene una decena de films de films a sus espaldas. 'K-19: The widowmaker', todavía no la he visto, pero parece que no es para tirar cohetes. Sin embargo, con 'En tierra hostil' ganó nada más ni nada menos que 6 Óscars, incluyendo mejor película y dirección (ésta hay que verla pero ya). Las credenciales de esta profesional están más que demostradas. También ha participado en series de la tele.

Hecha la presentación, vamos al meollo. El elenco de actores y actrices es insuperable. Tras ver esta peli, fue cuando me hice seguidor del inglés Ralph Fiennes, cuando me hice seguidor de Tom Sizemore, una máquina de actor total; y también me cautivó Angela Basset, con su fuerza y poderío interpretativo. Su saber hacer es notorio, uno de los muchos motores del film. Con una indudable

belleza racial, bajo mi punto de vista es una actriz desaprovechada, éste es sin duda su mejor papel. Fue ganadora de un globo de oro y nominada al Óscar por su película de Tina Turner (no la he visto ni creo que la vaya a ver).

Ahora que levante la mano quién piense que los polis malos (William Fichtner, y Vincent D'Onofrio -el inolvidable recluta patoso en *La chaqueta metálica*) no son y están perfectos en sus papeles. Pero esto no acaba aquí: la prostituta Iris, amiga del protagonista Lenny Nero, que está muy buena y con un par de tetas, genial lo poquito que sale, el antagonista y asco de tío Fhilo Gant, un productor musical con el pelo largo y una pinta de cabello colgado que no puede con ella, con la que consigue engañarnos a todos (no es que no sea un auténtico cabrón desalmado, lo que sucede es que los espectadores piensan una cosa que no es... ¡tendréis que verla!), el negro de dos metros que hace de su guardaespaldas, un ex jugador de *football* que tiene la misma potencia que un tren. ¿Y qué decir sobre la Lewis que no se haya dicho ya?

Pero si hay algo que destacar por encima de todo, junto a la apasionante trama, es su ambientación caótica. Resulta realmente alucinante ver a toda la gente volcada por las calles en tono de fiesta –y lo que no es fiesta precisamente- por la llegada del nuevo año. Tumultos, disturbios, y todo ello con los tanques y todas las unidades de policía en la calle, todo súper-controlado por las fuerzas del orden. La musicalización cuadra bien con esta atmosfera y rumor pesimista y en cierto punto hasta deprimente. Solamente un tema de la banda sonora no me gusta: la del grupo que toca con negros y una trompeta de jazz o algo de eso. Las demás son todas buenas canciones, rock y mucha electrónica, pero no penséis que se trata de una BSO explosiva: Skunk anansie, una de Jeriko One, el rapero que sale en la película... y no perder de vista el tema llamado *Strange Days*. Además hay un par que canta la misma Juliette Lewis (*Hardly wait* y la de "Never", ambas impactantes e interpretadas con mucha garra y fuerza –fíjate, ya me parezco a José Luis Moreno, jaja.) Si llegamos hasta los créditos del final, encontramos una verdadera joya: la música de Peter Gabriel y Deep Forest acompañando el nombre y las fotos, en blanco y negro, de todos los personajes, toda una pasada, ¡porque en esta cinta molan hasta las letras! Este tema es *While the earth sleeps*.

La visión que nos es mostrada es catastrofista. En los medios hablan del fin del mundo porque llega el nuevo milenio, el denominado 2K (aquí hay un error tonto porque el cambio de milenio sería en 2001, el 2000 es aún segundo milenio). Todo eso es cierto. Mace comenta: "Siento que la tierra se abre ante nosotros y nos engulle." Una frase de otro personaje, Max, hablando con Nero: "Un tío te pone una pistola en la sien, y pum. Ya nada tiene sentido." Es el mundo de la paranoia más extrema. Max tiene otra frase muy buena en relación a esto. Algunos, los pesimistas o los más catastrofistas, se verán identificados con estos elementos. Ahora bien, que haya disturbios y tanques, que la gente hable de "fin de mundo", y que haya predicciones apocalípticas de falsos videntes en la radio no significa que se vaya a acabar el mundo. Es decir, que no es una película apocalíptica en absoluto: en su ficción no se ha acabado el mundo ni nada, ni se va a acabar. Entonces lo correcto es decir "película de ambientación caótica o desastrosa."

Como ya he dicho, la historia de *Días Extraños* es impactante, pero impactante para cagarse, y muy turbadora en distintos sentidos. Durante algunas fases te llega a atrapar tanto que te absorbe. Mención especial para las escenas en primera persona (lo que ve el espectador es una determinada vivencia real de una persona indeterminada, grabada en una especie de mini-disco ultramoderno, una tecnología ilegal). No os miento cuando digo que una de estas vistas subjetivas, la del asesinato en el hotel, es tan agobiante que angustia a cualquier espectador. Mucha tensión, pero que mucha, y muchos quilates de oro cinematográfico en estas secuencias. La directora lo ha hecho todo bien. Para quitarse el sombrero.

Es una verdadera pena que este súper-peliculón no lograra triunfar como es debido. Se estrenó en el Festival de Venecia, siendo un fracaso de taquilla (los datos creo que son 42.000.000 dólares de presupuesto y solamente 8 millones de recaudación en Estados Unidos), y la crítica especializada no le fue favorable en ningún momento. He leído en un par de sitios que se ha convertido en un film de culto. El ya fallecido Roger Ebert, prestigioso crítico, así lo afirmó, pero no yo no estoy convencido de ello. No estoy seguro de que se la aprecie y valore como se merece, y mucho menos que haya llegado a ser tan conocida; a mí la impresión que me da día a día es que aparte de mis hermanos, de algunos que ven casi todo tipo de

cine y que entiende algo, y de los grandes seguidores de la ciencia-ficción, pero sobre todo los que gustan de películas atípicas, *Días extraños* es prácticamente desconocida.

No voy a frenarme en elogios, pues para mí es una cinta imprescindible, en la cima, una de las mejores de la historia sin ninguna duda. Ninguna como ésta, de diez.

La sinopsis poco importa después de lo dicho. Decir que es un pedazo de thriller con sorpresas hasta el final. Lenny Nero, ex agente de la brigada antivicio, tarda en meterse en la trama -quizá esto sea lo único negativo de la peli, que la introducción sea un pelín larga, pero de esta peli mola todo, así que si es muy larga hasta se podría agradecer. Pero cuando Lenny descubre la grabación que le deja en el coche Iris, al borde de un ataque de lo asustada que está, ya es un no parar, con los dos policías homocidas detrás de ellos (él y Macy) a tiro limpio. El clip contiene el asesinato del revolucionario cantante Jeriko a manos de uno de los polis, Steckler -atención a la canción que le dedica Jeriko antes de morir: "RoboSteckler", muy graciosa. Lo cierto es que esta peli no tiene desperdicio por ningún lado.

Por todo esto, algunos la han clasificado incorrectamente como thriller policiaco, lo cual sería además simplificar mucho. Thriller es, pero tampoco es puro género ciencia-ficción. Así pues, se podría decir que se trata de una película de suspense con fuertes dosis de acción, tal vez disfrazada de ciencia-ficción, y añadir que estoy de acuerdo con la opinión que dice que está mucho más cerca de ser un thriller con muchos toques de cine negro, que de otra cosa.

Lenny no es el típico protagonista al uso, sino más bien un antihéroe completísimo: NO sabe pelear, NO posee estrategia mental, las mujeres pegan más fuerte que él, NO lleva armas, NO destaca en nada, salvo por sus corbatas –ahí lo dejo.

Su amiga Mace le ayuda continuamente e incluso le salva de varios 'marrones'. Ella escolta privada, ¡sabe pelear y pega duro! Asombrosamente, vive enamorada de él, pero Lenny es tan tonto y está tan colgado de su antigua novia que no es capaz de darse cuenta.

Max es el mejor amigo de Lenny y también ex policía. Dado que no es buena persona va a darnos sorpresas hasta el final. El final es apoteósico, y la escena del final, cuando Mace reduce a los polis y

arrastra a uno de ellos, es lo mejor que he visto en una pantalla. Podría escribir mucho más sobre Días extraños, pero ya he dicho lo más importante.

www.ingramcontent.com/pod-product-compliance
Lightning Source LLC
Chambersburg PA
CBHW030903180526
45163CB00004B/1684